全新
商用色彩設計指南

色彩量化設計

領先空間商用色彩研究中心 著

為了建立「和諧視覺」的環境，推動色彩設計水準，增加專業設計師的競爭能力，促進色彩設計應用產業的發展，引領和規範色彩行業的職業培訓市場，中國大陸就業培訓技術指導中心委託北京領先空間商用色彩研究中心，在全中國大陸推展色彩設計、調色設計、配色設計等技能培訓活動。

目前大多數設計師在設計色彩時通常都是「憑自己的感覺」，完全不講究色彩設計方法，在國際上也是同樣的情況。為了改變在色彩設計中沒有固定方法的現象，北京領先空間商用色彩研究中心的國內外專家，以中國的色彩歷史文化為背景，耗費相當漫長的時間，進行大量的科學研究和實驗，建立一套專為色彩設計應用的顏色系統——「商用色彩設計系統」。以這套系統做為色彩設計平台，用色彩量化的設計方法來解決色彩設計中沒有方法的問題，同時也解決了「從色彩心理感到用量化色彩設計表現」，完成了色彩設計「從無法到有法」的質的改變，達到「設計思想與設計目標的統一」。

商用色彩設計系統提出一種開創性的色彩教育的新理念——「顏色量化設計」，它採用了自然顏色和人文色彩交叉式綜合教育方式，亦即以三成的理論加上七成的顏色強化技能訓練，建立「物理顏色設計」和「心理色彩感受」之間的科學聯繫；以商用色彩設計系統的空間來設計和詮釋顏色之間的關係，用商用色彩設計系統的各種原則為顏色調和進行設計，將設計中的「色彩感覺」轉化為「量化應用」；創新地提出了「顏色刺激量」學說，解決了顏色設計與心理量化微調的問題；用顏色「屬性設計」理論解決顏色在設計應用中的基本調和問題，提高了設計師對色

彩綜合掌控能力。商用色彩設計系統擁有約 40 多萬個可實現的顏色空間，遵循以人為本的原則，為人類瞭解顏色、掌握顏色、使用顏色、實現顏色提供了科學的理論依據。商用色彩理論是將顏色空間的調和原則，利用視覺化的形式與人們溝通；透過簡單明瞭的使用方法，教導人們正確看待顏色、使用顏色和設計顏色的方法。

商用色彩設計系統是立基於科學和既有的色彩設計教育模式之下，幫助學習者達到或超過專業設計院校的色彩設計和運用水準，並可獨立完成色彩設計的完整過程，滿足個人色彩設計和專業色彩設計的需求，從而彌補設計師在色彩設計方面的知識和技能的不足，進而達到對色彩設計的根本掌握，以及純熟運用色彩的技能。

目　錄

第一章　系統篇

感知色彩是動物的本能；
瞭解色彩是人類的需求；
傳播色彩是人類發展要求；
商用色彩是量化設計手段；
享用色彩是人類進步標誌。

色彩的價值

1　認識商用色彩設計系統（BCDS）
掌握BCDS是掌控色彩的入門途徑

1.1　什麼是商用色彩設計系統

「商用色彩（Business Colour）」是一個全新色彩應用概念。在現代經濟高速發展的數字化社會，人類進入了「思想物化」、「設計有價」、「色彩增值」的時代，色彩成為物質和精神有價交換的介質，因此被稱為商用色彩。商用色彩研究應用的結果是：經過色彩設計後的產品可以大大提升產品的價值。

BCDS（Business Colour Design System）是商用色彩設計系統的簡稱，它是一個以色彩設計為目的、講究科學調和、均勻完整的、並且可望持續發展的色彩設計系統。BCDS 以人類視覺觀察為條件，確定了「十個」相對色相區域範圍，建立起以視覺生理刺激為基礎並能與眾多顏色系統色貌空間銜接的「色彩設計色貌系統」。BCDS 是按照人類先看色後看貌、先上後下、先左後右的視覺觀察習慣來排列和表現顏色的色貌特性，確定了顏色空間的表現方法，並全面詮釋了商用色彩——所謂「色彩價值」即是有價值交換的物理顏色和心理色彩。

商用色彩的研究分為物理和心理兩大範圍，包括了客觀物理的、具象的、有彩無彩的，以及主觀心理的、抽象情感等等。應用範圍多達 40 餘個行業，涉及的領域包括有設計業、教育界、醫學界以及科學研究方面，換句話說，凡是與色彩有關聯的行業都會應用到 BCDS。

1.2　商用色彩設計系統的理論來源

　　西元 1773 年，中國古代學者和發明家博明在他的著作《西齋偶得》中提到：「五色相宣之理，以相反而相成，如白之與黑，朱之與綠，黃之與藍，乃天地間自然之對，待深則俱深，淺則俱淺，相雜而間色生矣。」博明認為，在顏色中存在三個相反的「自然之對」，即白與黑、紅與綠、黃與藍。每一對顏色之間都存在著對比關係，可以相互襯托，一方色重，另一方看上去也重；一方色淺，另一方顯得也淺，把它們混合在一起，就產生了別的顏色。

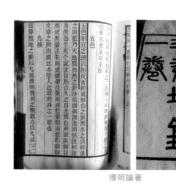

博明論著

黑白之對

紅綠之對

黃藍之對

　　在博明提出「自然色彩之對」理論的 105 年後，西元 1878 年德國心理學家赫林 (Edward Hering,1834-1918) 根據心理生理學 (Psychophysical) 針對刺激與感覺的關係進行研究，提出了「對立色覺」的學說，他認為人類視網膜上存在三對顏色相互對立的視錐細胞，即紅與綠、黃與藍、白與黑，這三對細胞的活動結果產生了各種顏色知覺和各種顏色混合現象。赫林提出的色覺理論與博明的學說有很多相通之處。一直到了 20 世紀，透過現代醫學的解剖方式，人們在靈長類動物的視網膜深層找到了對立色細胞，最後經由科學實驗證實了博明的三個「自然之對」學說以及赫林的對立色理論。

1.3　商用色彩設計系統的產生

　　商用色彩設計系統理論誕生於 21 世紀初，以北京領先空間商用色彩研究中心呂光為核心的團隊（包括有當代色彩研究專家、設計專家和教育學者），創立了完全基於人類生理機制的商用色彩顏色設計理論和方法應用系統。

　　在商用色彩設計系統中，研究者對色相排列做了大量不同照明條件下的視覺生理實驗。在物理系統色相環中，與黃色成對立色（補色）關係的色相是紫色色域而非藍色

黃色視覺試驗　　　　藍色視覺試驗

綠色視覺試驗　　　　青色視覺試驗

紫色視覺試驗　　　　黃綠色視覺試驗

橙色視覺試驗　　　　紅色視覺試驗

黑白色視覺試驗

補色視覺試驗

交叉色彩研究和教育聖經

量化色彩設計（Quantification design）：

　　色彩設計是根據物理形態（組合）來表現的，色彩物理形態按定量顏色屬性關係來表現，而定量顏色屬性包括有色相（色貌、冷色、暖色）、彩度、明度（黑度、白度）、面積、光澤、發射光和反射光量等。

非定位色彩

色域，而心理色彩試驗的結果是黃色和紫色色域對比的刺激量低於黃色和藍色的刺激量，因此商用色彩設計系統色相環中以黃藍為生理互補色、紅綠為生理互補色、黑白為生理互補色，這和博明的觀點有雷同之處。

　　BCDS 的誕生是為了全面解決顏色量化設計和色彩教育方法的問題，它採用自然顏色和人文色彩交叉式研究與綜合教育的形式，把色彩價值的表現作為色彩教育的根本，徹底實現色彩設計的感性到理性。我們運用 BCDS 顏色空間來設計和詮釋色彩現象，以 BCDS 作為顏色設計平台，運用 BCDS 自然法則研究顏色設計方法，將設計中的「色彩感覺」轉化為「量化應用」；以傳授科學的色彩設計方法為目的，以色彩訓練為手段，全面提高設計師對色彩的綜合掌控能力。

2　商用色彩設計系統的標示方法

顏色初步量化過程是由色彩感覺習慣到逐漸理性量化的過程

　　人眼能夠辨認的色彩多達 600~1000 萬種，幾乎無法用有限的語言來描述。以簡單的色塊圖為例，試著把圖中的每個色塊用語言來描述，此時就會發現，想要把幾種或幾十種相似的顏色用語言準確描述出來，根本是一項「不可能的任務」。為什麼會這樣呢？因為顏色本身有色相、明度、彩度等多重變量，再加上人眼觀察時不可避免地帶有主觀經驗，用語言描述時更是五花八門，因此，即使是同一種顏色，經由不同的人來描述，結果往往各不相同。

　　如果我們用數字來表現的話，情況就完全不同。顏色之間即使有微妙的差別，也可以透過數字微量增減進行標示，就好比用尺來衡量顏色，這就是對顏色的量化過程。

2.1　基準色的標示方法

　　BCDS 基準色的概念是，要從色相上判斷或表現一種顏色，就必須建立起色相的評價範圍。從可見光波 380nm~780nm 波段中，BCDS 選擇有代表性的十個基準色作為評價顏色色相的範圍，它們分別是：Red＝

紅 (R)630nm-750nm、Orange＝橙 (O)595nm-630nm、Yellow＝ 黃 (Y)580nm-590nm、Kelly＝黃 綠 (K)560nm-580nm、Green＝ 綠 (G)500nm-560nm、Turquoise＝ 青 (T)480nm-500nm、Blue＝ 藍 (B)435nm-480nm、Purple＝ 紫 (P)400nm- 435nm、White(W)＝ 白、Black(B)＝ 黑，兩個無彩基準色與有彩基準色共同組成評價顏色色位的空間範圍。

　　依據有彩基準色，就可以經由兩個相鄰的基準色關係來加以判斷非基準色。當我們想要判斷一個顏色的色相時，只需要看這個顏色是否為基準色之一或是位於兩種基準色之間。

2.2　色相環的標示方法

　　在 BCDS 中，依據博明的「自然之對」理論，在 BCDS 有彩基準色上建立了衡量顏色色相範圍的 BCDS 色相環。

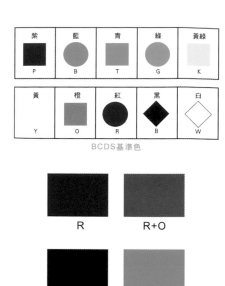

BCDS基準色

基準色對比識別

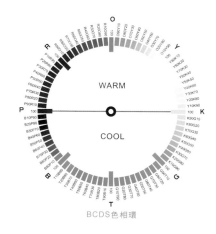

BCDS色相環

　　BCDS 色相環是一個完全的生理色相環，它依照我們的視覺習慣按順時針方向排列。每兩個基準色之間劃分為 100 階，跨 10 取 1，共有 80 個色相（Hue）。基準色一律以 100 來標示：R100、O100、Y100、K100、G100、T100、B100、P100，其餘非基準色的數值只能是兩個相鄰基準色之和等於 100，即 O＋Y、Y＋K、K＋G、G＋T、T＋B、B＋P、P＋R、R＋O＝100；標示方法按順時針方向，以基準色排列先後順序來標示，如：B40P60、B50P50、B60P40 等。

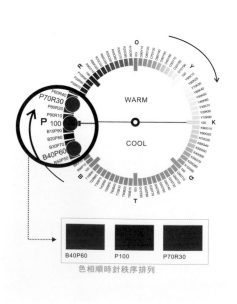

色相順時針秩序排列

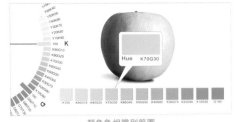

顏色色相識別範圍

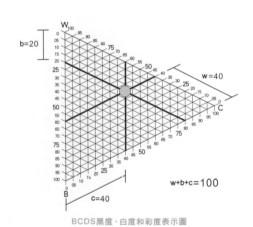

BCDS黑度、白度和彩度表示圖

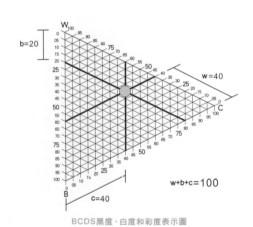

五色塊的色相均為：P60R40

如果説直尺可以丈量物體的長度，那麼 BCDS 色相環就是一把可以衡量顏色色相色域範圍的量尺。在 BCDS 色相環中，每個基準色只與它左右兩個基準色發生關聯，我們只需要牢記基準色的色相，就可以輕鬆判斷所有顏色的色相。當我們判斷一個顏色的色相時，先看它是否是基準色，若位於兩個基準色之間，就可以根據與基準色的遠近關係來判定。例如青蘋果的色相不是基準色，但可以判定其位於 K（黃綠）- G（綠）之間，K 的含量比 G 的含量多一些，因此基本上可以判斷它的色相是 K70G30。

2.3 色位的標示方法

用分級坐標值的方法，就可以藉由顏色的某一個或兩個屬性而推論出其餘屬性含量，從而輕鬆地找到顏色的空間位置（色位）。

BCDS 採用 b（black）、w（white）、c（chroma）小寫符號分別表示顏色的黑度、白度和彩度屬性（採用小寫符號是為了與色相大寫符號相區別），並規定在空間中所有顏色的含量都是 b+w+c=100，即任意顏色都包含有黑度、白度和彩度的成分，它們共同組成該顏色的 100% 含量。

在 BCDS 空間中 顏色的黑度 白度 彩度分別顯示為：
黑度：b= 0、1、2、3、4……100, 共 100 級
白度：w= 0、1、2、3、4……100, 共 100 級
彩度：c= 0、1、2、3、4……100, 共 100 級
顏色本身除了色相屬性之外，還有黑白度和彩度屬性，相同色相的顏色如果黑白度和彩度發生變化，顏色也隨之發生變化。只有將顏色的所有屬性全部判斷出來，才能真正識別一個顏色，這就需要建立起色彩空間的概念。

2.4　色彩空間的標示方法

在 BCDS 中，八個有彩基準色和兩個無彩基準色共同構成了衡量所有顏色的色彩空間。完整的 BCDS 空間有如兩個倒扣的圓錐體，最大直徑的地方是彩度最高點（把所有彩度最高點連接起來就是 BCDS 色相環），上下兩個頂點分別為白度最高點和黑度最高點。所有可見色都可以在 BCDS 空間中找到自己的位置，也就是色位。

BCDS色彩空間模型

在 BCDS 色彩空間中任意色相的縱切面都是單一色相在顏色空間中的色貌表現，亦即等色相面，它包括單一色相加白和加黑。右圖所展示的就是在圓環中呈 180° 對角的其中兩個等色相面。

BCDS雙等色相面

如何找到黑度、白度、彩度屬性線：

如圖所示：標號為 b 的是黑度線，黑度線由 W 點開始，向 B 點的方向平行發展，越靠近表示 B 點黑度值越大。

標號為 w 的是白度線，白度線從 C 點開始，向 W 點的方向平行發展，越靠近表示 W 點白度值越大。

標號為 c 的是彩度線，彩度線 W-B 開始，向 C 點的方向平行發展，越靠近表示 C 點彩度值越大。

位於三條線交叉點上的顏色都有明確的黑白彩度數值。

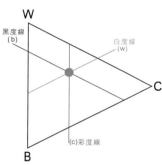

黑度、白度和彩度屬性線

2.5　顏色編碼的標示方法

將顏色的色相編碼和色位編碼組合起來就是一個完整的 BCDS 顏色編碼了。

BCDS編碼標示圖

編碼的時候注意色相的總和與色位（色貌）的總和要分別等於 100。在這裡彩度的編碼不用記錄，因為只需要標示出黑度和白度，彩度的數值自然就可以得出。黑白灰等無彩色的標示方法為：黑色 N b100w00、白色 N b00w100、中灰色 N b50w50 等。N（No）代表沒有彩色。

現在我們就可以試著對身邊的顏色進行 BCDS 編碼標示了。

BCDS編碼

下面是運用色位空間找到顏色的黑度、白度、彩度的方法。

1. 顏色黑度高時，先確定黑度；
2. 顏色白度高時，先確定白度；
3. 顏色彩度高時，先確定彩度；
4. 顏色灰度高時，先確定灰度。

根據 b+w+c＝100 的計算公式，剩下的數值相應就比較好衡量了。

2.6　色彩設計區域的標示方法

根據 BCDS 色彩空間的排列特點，可以在 BCDS 三角形中劃分出 4 大區域：第一區域，顏色群的統一特點是白度屬性明顯，屬於高明度低彩度範圍；第二區域，顏色群黑度屬性明顯，屬於低明度低彩度範圍；第三區域，在顏色群的黑、白、彩度之間，屬於中明度中彩度範圍；第四區域，顏色群彩度屬性高，屬於中明度高彩度範圍。按照這種分類方法，每個區域還可以再細分出 4 個小區域，共 16 個：

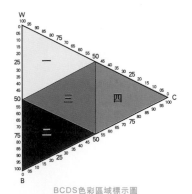

BCDS色彩區域標示圖

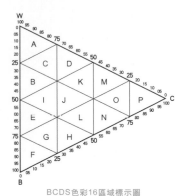

BCDS色彩16區域標示圖

A. 高高明度低彩度　　　I. 中中明度低彩度
B. 低高明度低彩度　　　J. 中中明度中彩度
C. 中高明度中彩度　　　K. 高中明度高彩度
D. 中高明度高彩度　　　L. 低中明度高彩度
E. 高低明度低彩度　　　M. 高中明度低彩度
F. 低低明度低彩度　　　N. 低中明度低彩度
G. 中低明度中彩度　　　O. 中中明度中彩度
H. 中低明度高彩度　　　P. 中中明度高彩度

按顏色排列特點進行分區，為設計應用顏色提供了有效的途徑。綜合上述的劃分方法，在實際設計應用中，BCDS 的設計區域劃分為：1. 高明度低彩度區域；2. 低明度低彩度區域；3. 中明度中彩度區域；4. 中明度高彩度區域，以及三個間色區域；5. 中明度低彩度區域；6. 中高明度中彩度區域；7. 中低明度中彩度區域。

2.7　等色相空間的標示方法

在 BCDS 顏色空間中，任意色相的縱切面都是單一色相在顏色空間的色貌表現，包括了單一色相以及白和黑。

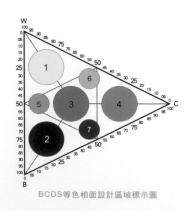

BCDS等色相面設計區域標示圖

2.8　全色相設計區域的標示方法

　　在 BCDS 色位區域中，我們將八個基準色的色相按照設計要求，在色位空間中進行設計應用七大區域組合，為設計色彩提供了基礎的心理色彩對應應用平台。

2.9　顏色心理圓環和三角

　　色彩心理與顏色空間的位置和區域，是 BCDS 系統中重要的系統理論之一，是設計師設計色彩的應用指南。

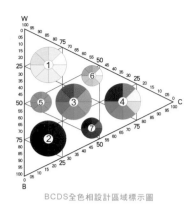

BCDS全色相設計區域標示圖

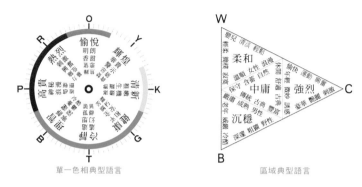

單一色相典型語言　　　　　區域典型語言

3　商用色彩設計系統的基本屬性調和原則
機械化調和是掌握色彩設計的基礎

　　追求色彩的和諧美是人類與生俱來的本能，在現代色彩調和理論誕生以前，人們主要是憑藉感覺和經驗來尋找色彩的和諧美。即使到了 21 世紀的今天，大多數整天與色彩打交道的設計師們，憑藉的依然是感覺和經驗。然而在高度功利主義、必須為大多數消費者所接受、並且又受制於現代大型工業生產方式的設計活動中，僅憑個人的感性經驗往往不能代替群體的認知，最重要的是必須依賴於對顏色的理性量化調和原則。

　　BCDS 是一個完整的、調和的、均勻的色彩設計空間，所有顏色都是按照視覺等距的形式進行排列，因此自人類誕生以來，BCDS 顏色屬性調和原則就自然存在。其意義在於當顏色組合符合一個或多個屬性調和原則時，通常這樣的色彩組合看起來就會顯得很和諧。

　　BCDS 基本屬性調和原則包含色位點、線、面以及色相夾角四種形式。

感覺色彩設計的諸多弊端：
感覺色彩設計無法準確表達設計者的思想；
感覺色彩設計缺乏科學教育的方法；
感覺色彩設計沒有參照對比物；
感覺色彩設計不能傳承；
感覺色彩設計不能做到資訊無損傳遞；
感覺色彩設計不能複製色彩風格；
感覺色彩設計不能連續有目的創造；
感覺色彩設計沒有將顏色進行量化。

色彩設計必須考慮與顏色相關的十大基本屬性：
色相屬性、 冷色屬性、 暖色屬性、 黑度屬性、白度屬性、 彩度屬性以及主輔點面積屬性、 形態屬性、 反光率屬性、 表面肌理屬性。

3.1 三角色位（點）原則

色位相同調和原則

在商用色彩設計系統的 80 個色相垂直切面裡，任意色相面中的黑度白度和彩度數值相同點或小色域叫做色位相同。例如：Y100 b20w40 與 B100 b20w40 之間黑度白度和彩度的比例相同。用顏色球表示如下左圖所示。在這裡設定每一個顏色球都含有 10 份顏色。色位相同的顏色在一起能夠表現出一定的視覺調和性。

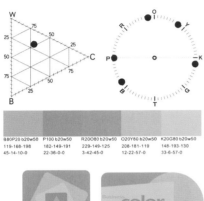

B80P20 b20w50	P100 b20w50	R20O80 b20w50	O20Y80 b20w50	K20G80 b20w50
119-168-198	182-149-191	229-149-125	208-181-119	148-193-130
45-14-10-0	22-36-0-0	3-42-45-0	12-22-57-0	33-6-57-0

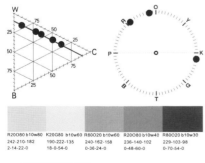

色位相同調和

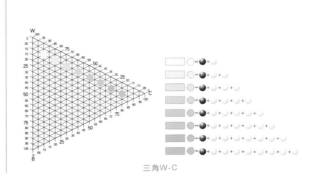

三角圖 b、w、c交叉

3.2 三角黑度、白度、彩度（線）原則

黑度相同調和原則

在 BCDS 三角中，排列在與 W-C 線平行的直線上的顏色黑度相同。例如：b10w80-b10w10 之間黑度比例相同，用顏色球表示如左圖所示。

黑度相同的顏色在視覺上可達到調和。

R20O80 b10w80	K20G80 b10w60	R80O20 b10w60	R20O80 b10w40	R80O20 b10w30
242-210-182	190-222-135	240-162-158	236-140-102	229-103-98
2-14-22-0	18-0-54-0	0-36-24-0	0-48-60-0	0-70-54-0

黑度相同調和

三角 W-C

白度相同調和原則

　　在 BCDS 三角中，排列在與 B-C 平行的直線上的顏色白度相同。例如：b10w10-b90w10 之間白度比例相同（用顏色球表示如下圖所示）。白度相同的顏色同樣在視覺中達成調和效果。

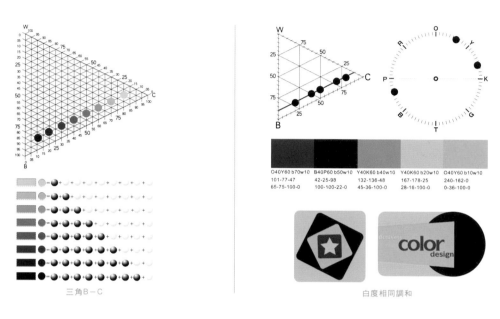

三角 B－C

白度相同調和

彩度相同調和原則

　　在 BCDS 三角中，排列在與 W-B 平行的直線上的顏色彩度相同。例如：b10w80-b90w10 之間彩度比例相同，用顏色球表示如下圖所示。彩度相同的顏色也具有調和感。

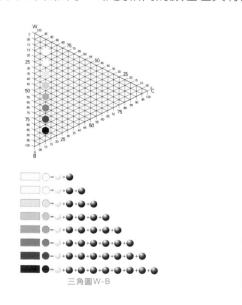

三角圖 W-B

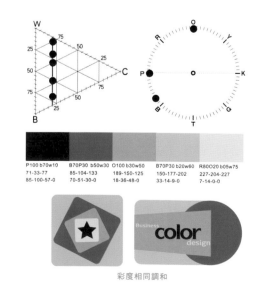

彩度相同調和

3.3 三角區域原則

按照 BCDS 設計區域劃分的七個色域，當組合的顏色全部位於某一個區域時，顏色就具有該區域的明顯特徵，亦即有相似的黑度、白度和彩度，視覺上顯得很調和。

顏色三角區域中分為七個大區域。

第一區域：高明度低彩度；

第二區域：低明度低彩度；

第三區域：中明度中彩度；

第四區域：中明度高彩度；

第五色域：中明度低彩度區域；

第六色域：高明度中彩度區域；

第七色域：中低明度中彩度區域。

一色域：高明度低彩度區域

一色域的位置靠近 W 點，白度屬性明顯，黑度和彩度含量都相對較小。

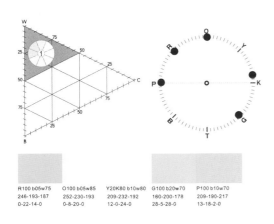

R100 b05w75	O100 b05w85	Y20K80 b10w80	G100 b20w70	P100 b10w70
246-193-187	252-230-193	209-232-192	160-200-178	209-190-217
0-22-14-0	0-8-20-0	12-0-24-0	28-5-28-0	13-18-2-0

一色域

二色域：低明度低彩度區域

二色域的位置靠近 B 點，黑度屬性明顯，白度和彩度含量都相對較小。

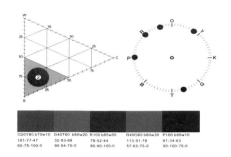

O20Y80 b70w10	G40T60 b60w20	R100 b85w05	R40O60 b60w30	P100 b80w10
101-77-47	32-93-88	78-52-44	113-91-78	61-34-63
65-75-100-0	90-54-70-0	80-90-100-0	57-65-75-0	90-100-75-0

二色域

三色域：中明度中彩度區域

三色域的位置在中心，白度、黑度和彩度含量都相對處於中間狀態。

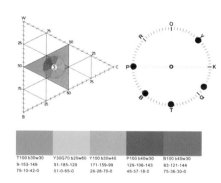

T100 b30w30	Y30G70 b20w60	Y100 b30w40	P100 b40w30	B100 b40w30
9-153-149	91-185-120	171-159-99	129-106-143	63-121-144
75-10-42-0	51-0-65-0	26-28-70-0	48-57-18-0	75-36-30-0

三色域

四色域：中明度高彩度區域

四色域的位置靠近 C 點，彩度屬性明顯，黑度和白度含量都相對較小。

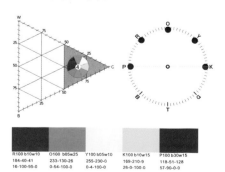

R100 b10w10	O100 b05w25	Y100 b05w10	K100 b10w15	P100 b30w15
184-40-41	233-130-26	255-230-0	169-210-9	118-51-128
16-100-95-0	0-54-100-0	0-4-100-0	26-0-100-0	57-90-0-0

四色域

五色域：中明度低彩度區域

是 16 色域劃分中的 B、I、E 小色區。五色域的位置靠近 W-B 線，黑度、白度屬性比較明顯，彩度含量比較小。

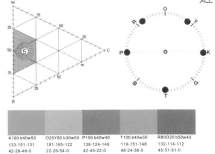

K100 b40w50	O20Y80 b30w50	P100 b40w40	T100 b40w50	R80O20 b50w40
133-151-131	181-165-122	138-124-149	119-151-148	132-114-112
42-26-48-0	22-26-54-0	42-45-22-0	48-24-36-0	45-51-51-0

五色域

六色域：高明度中彩度區域

是 16 色域劃分中的 D、K、M 小色區。六色域的位置靠近 W-C 線，白度和彩度屬性明顯，黑度含量相對比較小。

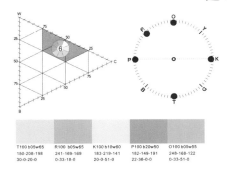

T100 b05w65	R100 b05w65	K100 b10w60	P100 b20w50	O100 b05w55
150-208-198	241-169-169	183-219-141	182-149-191	248-168-122
30-0-20-0	0-33-18-0	20-0-51-0	22-36-0-0	0-33-51-0

六色域

七色域：低明度中彩度區域

是 16 色域劃分中 H、L、N 小色區。七色域的位置靠近 B-C 線，黑度和彩度屬性明顯，白度含量相對比較小。

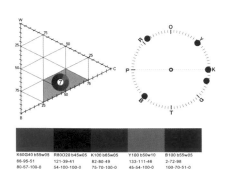

K60G40 b55w05	R80O20 b45w05	K100 b65w05	Y100 b50w10	B100 b55w05
66-95-51	121-39-41	82-80-49	133-111-46	2-72-98
80-57-100-0	54-100-100-0	75-70-100-0	45-54-100-0	100-70-51-0

七色域

第一章

系統篇

3.4　色相（角）原則

　　隨著色彩科學的發展，我們進入了知識快速更新的年代，傳統顏色調和理論中的很多概念一再被新的顏色理論所取代。總之，傳統的色相環（角）是自然的物理特性排列，缺乏視覺生理對比關係，根本不能應用於各種色彩設計，若要將自然物理色相環應用於色彩設計，根本就是一個大錯誤。傳統的（物理色相環）互補色理論將黃色（Y100）和紫色（P100）視為互補色，它們的夾角應該位於180°，但在BCDS色相環上，黃色（Y100）的180°對角是藍色（B100），因為大量的生理視覺實驗已經證明，黃色與藍色才是真正的生理互補色。

　　從生理視覺感應的角度，為避免產生歧義，BCDS色相環按照色相夾角的對比形式，分別劃分為色相0°～45°對比、0°～90°對比、0°～135°對比和0°～180°對比，另外還有一個色相0°對比，即全色相對比。隨著色相夾角角度的增大，色相對比度相應增加。

0°色相對比

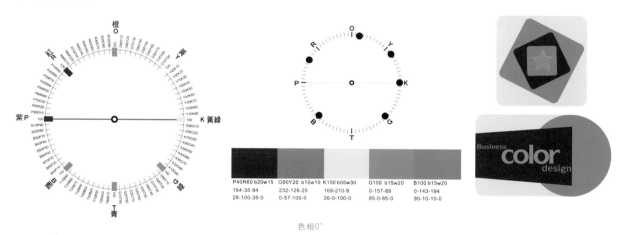

色相0°

0°－45°色相對比

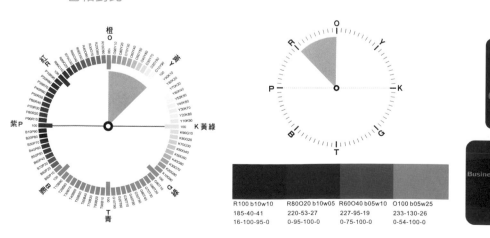

色相45°

0°-90° 色相對比

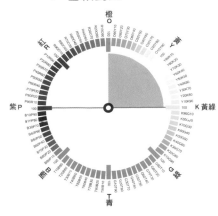

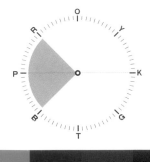

B100 b15w20	B60P40 b30w10	P40R60 b20w20	R100 b10w10
0-143-194	37-65-138	178-59-125	185-40-41
90-10-10-0	95-75-0-0	22-90-10-0	16-100-95-0

色相90°

0°-135° 色相對比

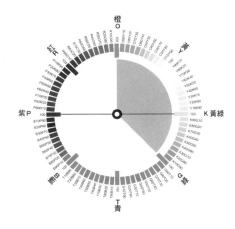

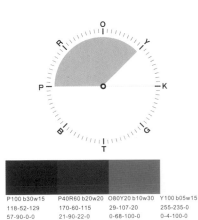

P100 b30w15	P40R60 b20w20	O80Y20 b10w30	Y100 b05w15
118-52-129	170-60-115	29-107-20	255-235-0
57-90-0-0	21-90-22-0	0-68-100-0	0-4-100-0

色相135°

180° 色相對比

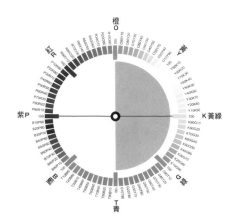

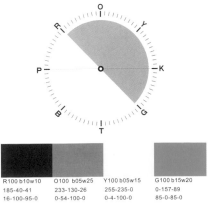

R100 b10w10	O100 b05w25	Y100 b05w15	G100 b15w20
185-40-41	233-130-26	255-235-0	0-157-89
16-100-95-0	0-54-100-0	0-4-100-0	85-0-85-0

色相180°

3.5 綜合調和原則

 我們研究色彩的目的，就是追求色彩的調和、力求色彩關係的平衡和諧、色彩內涵與外延的多樣統一。如何能達到色彩設計調和的基本要求呢？透過在商用色彩設計理論中色彩在顏色空間中的排序，綜合色彩在 BCDS 顏色空間中的排序原則，以及商用色彩設計系統調和理論，我們提出商用色彩設計系統九大設計調和理論。

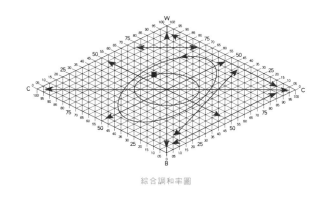

綜合調和率圖

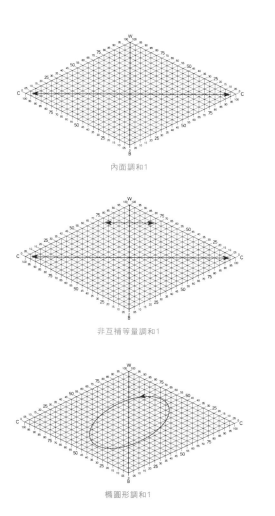

內面調和1

非互補等量調和1

橢圓形調和1

內面調和2

非互補等量調和2

橢圓形調和2

黑度調和1

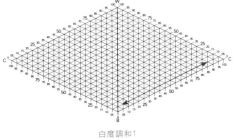

白度調和1

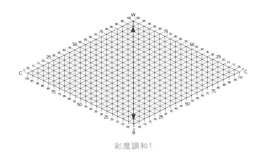

彩度調和1

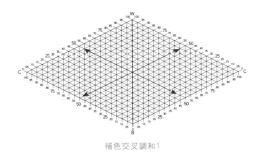

補色交叉調和1

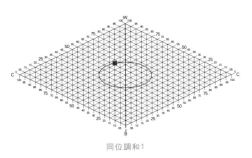

同位調和1

黑度調和2

白度調和2

彩度調和2

補色交叉調和2

同位調和2

4　商用色彩設計系統刺激量
量化定位色彩感覺的方法和途徑

4.1　什麼是刺激量

醫學上的解讀是：能在生物體內引起或誘導特異的生理活動或使活動增強的外部作用因素。

BCDS 的解讀是：色彩刺激量是在商用色彩設計系統的色彩空間中，將顏色之間的「色彩屬性」用等級的方法固定地標示出來，並找出與共同心理表現相吻合的位置和角度。

BCDS 刺激量法就是色彩的物理量化手段之一，它是北京領先空間商用色彩研究中心獨創和研究的重點，直接關係到我們如何對色彩進行有效的管理和應用。

BCDS 以色彩自身屬性表達色彩對人類視覺刺激的強弱程度和關係。例如，白天、黑夜（黑白）刺激就是人類長期的訓練「科目」，所以黑白兩色是我們人類最敏感也最熟悉的視覺刺激量。

BCDS 刺激量包含兩個部分：色相刺激量和色位刺激量，其中色位刺激量又包括黑度、白度和彩度刺激量。

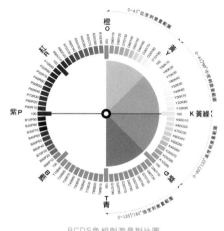

BCDS色相刺激量對比圖

4.2　色相刺激量

在 BCDS80 色相環中，每兩個色相間角度差為 4.5°。色相刺激量按低度、中度、高度、強度分四級來表示。隨著刺激量增加，色相對比度逐漸加強。

第一級低度刺激量：介於0°～45°範圍。

包括五級，低一級 0°～9° 範圍；低二級 9°～18° 範圍；低三級 18°～27° 範圍；低四級 27°～36° 範圍；低五級 36°～45° 範圍。

第二級中度刺激量：介於0°～45°/90° 範圍。

包括五級，中一級 45°～54° 範圍；中二級 54°～63° 範圍；中三級 63°～72° 範圍；中四級 72°～81° 範圍；中五級 81°～90° 範圍。

第三級高度刺激量：介於0°～90°/135° 範圍。

包括五級，高一級 90°～99° 範圍；高二級 99°～108°

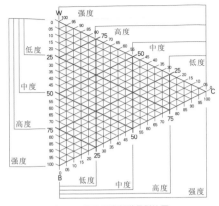

b、w、c黑白彩度刺激量對比圖

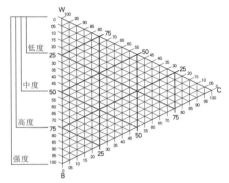

黑度刺激量劃分範圍

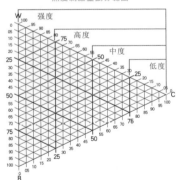

白度刺激量劃分範圍

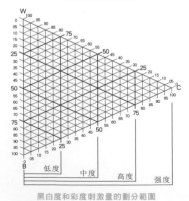

黑白度和彩度刺激量的劃分範圍

範圍;高三級 108°～117°範圍;高四級 117°～126°範圍;高五級 126°～135°範圍。

第四級強度刺激量:介於0°～135°/180°範圍。

包括五級,強一級 135°～144°範圍;強二級 144°～153°範圍;強三級 153°～162°範圍;強四級 162°～171°範圍;強五級 171°～180°範圍。

4.3 色位刺激量

在 BCDS 三角形中,色位(黑度、白度、彩度)刺激量也按低度、中度、高度、強度分四級來表示。隨著黑度、白度、彩度刺激量增加,顏色對比也隨之增加。

黑度刺激量

第一級 0°～25°範圍:低度黑度刺激量;

第二級 0°～25°/50° 範圍:中度黑度刺激量;

第三級 0°～50°/75° 範圍:高度黑度刺激量;

第四級 0°～75°/100° 範圍:強度黑度刺激量。

白度刺激量

第一級 0°～25°範圍:低度白度刺激量;

第二級 0°～25°/50°範圍:中度白度刺激量;

第三級 0°～50°/75°範圍:高度白度刺激量;

第四級 0°～75°/100°範圍:強度白度刺激量。

彩度刺激量

第一級 0°～25°範圍:低度彩度刺激量;

第二級 0°～25°/50°範圍:中度彩度刺激量;

第三級 0°～50°/75°範圍:高度彩度刺激量;

第四級 0°～75°/100°範圍:強度彩度刺激量。

5　主色、輔助色、點綴色
色彩與面積是色彩設計的基本要素

BCDS 主色、輔助色、點綴色簡稱「主輔點」，主輔點顏色設計是 BCDS 色彩設計方法之一，是我們掌握色彩面積設計的入門基礎，它遵循黃金分割率（黃金比例 1：1.618），以主輔點顏色的比例關係來調和顏色設計。

5.1　色彩設計與面積

在色彩設計中，面積屬性是非常重要的一個元素。我們經常會發現如果一個設計看起來「不協調」，不是用色出問題就可能是構圖和面積出了問題。例如：服裝設計師用紅色和綠色做服裝色彩設計，上衣和褲子一半綠色一半紅色，效果一定不好看。如果將上下的顏色比例調整一下，從 50：50 調整為接近 40：60，這套服裝看起來就會比較舒服。

色彩比例50:50

色彩比例40:60

5.2　黃金比例（1:1.618）

大自然有自己的生長原則，在我們解讀和掌握客觀世界時，這些原則提供了大量的佐證。人們熟知的黃金比例 1：1.618 就廣泛地存在於自然界和各類人造環境中。它是動植物生命成長中最重要的比例關係之一，也是人類跨越種族地域和文化的共同審美偏好。從植物葉片花瓣的排列秩序到貝類的螺旋形生長線；從動物和人類的身體結構比例到人工藝術品、建築、工業產品的各種比例，都蘊藏著神奇的 1：1.618。凡符合了黃金比例的物種，必然就會呈現出完美外觀，同時也代表擁有優良的基因。因此無論動植物或是人類，無論是基於基因的繁衍還是審美的需求，都努力地將自身的比例發展得更完美。

例如向日葵種子的排列方式由 21 條螺旋線按照順時針方向旋轉排列，34 條螺旋線按照逆時針方向旋轉排列。21:34 的比例是 1:1.619，非常接近黃金比例。而女性們喜歡穿高跟鞋的最直接原因是可以改善身高比例，使身體挺拔且更接近黃金比例。

向日葵種子的螺旋線排列方式

第
一
章

系
統
篇

5.3 黃金比例與色彩構圖

形態與色彩之間有著非常獨特的關係，很多設計師對形態的注意力遠遠大於對色彩的認知。因為從接受教育的發育期到成熟期，人類視覺器官一向都處在被動的狀況下接受形態教育，也就是在從事強化桿體視覺細胞的刺激活動（桿體視覺細胞控制視覺亮度「黑白」的認知），而忽視了對「色彩」錐體視覺細胞的刺激訓練（錐體視覺細胞控制視覺顏色「紅黃、藍綠」的認知），我們的「漢字」學習就是最典型的形態刺激訓練（橫平豎直）。所以很多人的視覺中「習慣看到的是形態，而不是顏色」，但是要成為一個優秀的設計師不僅要看形態結構，更要重視色彩，必須瞭解色彩與黃金比例的關係。當配色比例發生改變時，即使採用的是同一個顏色組合，和諧的比例關係可以提升色彩的表現力，而比例拙劣的形態構圖，卻可以破壞色彩的美感。

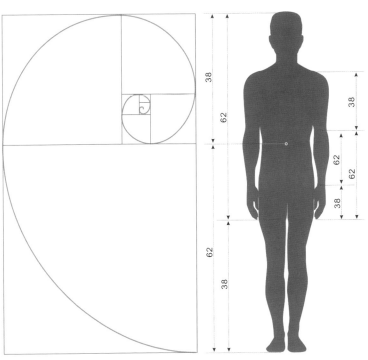

貝類的螺旋線比例和人體的結構比例

同樣的色彩組合，上圖的色彩比下圖看起來更生動有趣的主要原因是，其顏色面積配比更符合黃金比例。

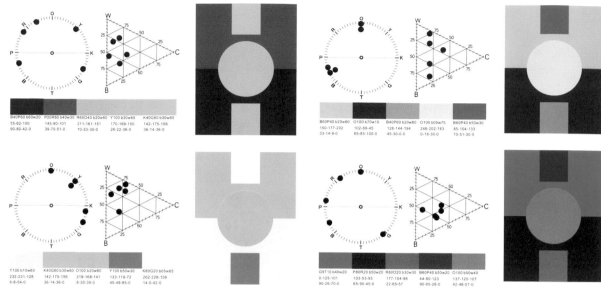

不符合黃金比例的色彩構圖

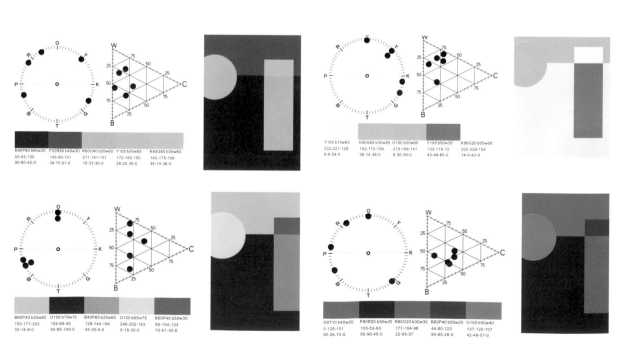

符合黃金比例的色彩構圖

BCDS主輔點圖

按主輔點比例配置顏色

按主輔點比例配置的色彩設計

5.4 黃金比例與主色、輔助色、點綴色

　　為了幫助設計師掌握色彩設計中色彩和面積的關係，北京領先空間商用色彩研究中心根據多年的色彩設計經驗，結合設計與面積的種種關係，開創性地建立了色彩設計中的面積與黃金比例（1:1.618）的關係，提出了色彩設計的「黃金比例與主色、輔助色、點綴色的關係」，簡稱「主輔點」。

　　主色：在一幅色彩圖案設計中，占被描述主題對象最大面積的色彩。通常主色的數量不超過一個。

　　輔助色：除主色以外處於次要面積的色彩。通常輔助色的數量為 2~3 個或更多。

　　點綴色：在整個設計中僅佔極少面積，在色相環中與主色間隔達到 135°～180° 的任意色相，彩度達到 50°～100° 範圍內的顏色為點綴色，也稱之為「黃金點」。點綴色一般為 1~2 個。

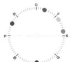
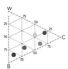

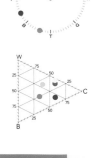

按主輔點比例配置顏色的色彩設計

第一章

系統篇

6　色彩分析法
建立色彩設計結果與心理感受對應的橋樑

6.1　為什麼需要顏色量化分析

不論從事任何藝術創作或商品設計，都需要方法。

解讀顏色的自然現象需要瞭解和判斷顏色的組合精神。在藝術創作和商品設計領域當中，每個設計者都希望擁有可以掌控的原則和方法，而分析理論是科學研究的「先鋒」。顏色設計方法中的「分析法」是自人類開始商品設計以來，歷代色彩研究者和設計者一直探討研究的課題。今天，在「商用色彩設計系統」的理論中，將會清楚地告訴你如何理性的分析色彩設計。

顏色分析的主要特性是：透過對色彩自身屬性進行有系統而客觀的分析，最後才能夠得到明確的答案。

6.2　色彩分析方法

色彩設計和創作是透過色彩基本屬性來分析，分析的內容包括色相、黑白度、彩度和分析報告等 4 個部分。

第一步：確定顏色分析對象，並瞭解顏色分析對象內容和主題思想。

第二步：將顏色分析對象按色相風格提取主要顏色和色相。

顏色分析對像

顏色條形分析1

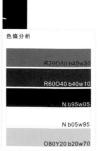

色條分析

R20O80 b40w30

R60O40 b40w10

N b95w05

N b05w95

O80Y20 b20w70

顏色條形分析2

第三步：將提取的色相和顏色置入商用設計系統的三角形中，確定其顏色的位置。

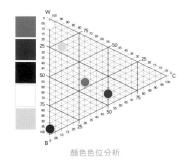

顏色色位分析

第四步：將提取的色相和顏色進行色位分析，確定顏色的黑度、彩度的位置和色域位置。

顏色色域分析

第五步：確定顏色的黑度和彩度的刺激量。

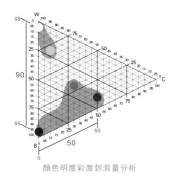

顏色明度彩度刺激量分析

第六步：確定色相數量和角度刺激量範圍。

顏色色相色位刺激量分析

第七步：色相、黑度、彩度的數字分析表。

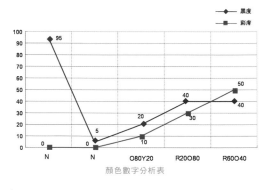

顏色數字分析表

第八步：顏色各項刺激量的分析報告。

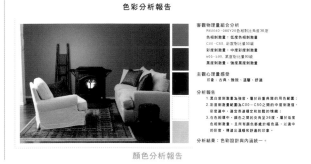

顏色分析報告

透過對顏色屬性的分析，我們可根據顏色對比的刺激量大小來判斷作品的色彩設計是否與其設計思想相吻合，主題心理量和顏色刺激量的關係是否協調，也就是色彩設計與主題內涵是否統一。例如，色彩設計的中心思想描述的是「溫馨的、軟弱的、柔和的」，這樣顏色分析刺激量是低刺激量對比，說明顏色設計達到了主題思想要求，如顏色分析的結果是「強刺激量的顏色對比」，則說明該顏色設計與主題思想不符。

7　色彩設計方法
由簡單到複雜，逐步掌握色彩設計方法

7.1　顏色基本屬性的設計方法
　　色彩設計的目的不僅要完成對顏色自身的組合，而且還要考慮人類對此顏色組合的心理反應。對顏色設計方法的探索是色彩教育者和設計者共同的期盼和追求的目標，色彩設計方法也是我們研究的主要課題。

　　建立在「商用色彩設計系統」平台上的色彩設計方法適用於眾多設計行業和各種專業，如建築、室內裝潢、紡織、服裝服飾、工業產品、平面廣告、展示陳列、形象設計、顏色教育等。

7.2　色位設計的十要素
　　色位設計的十要素是暖色、冷色、色相、黑度、白度、彩度、面積、形態、光澤、肌理等十種顏色設計屬性和範圍。

7.3　商用色彩設計方法
　　BCDS 顏色設計方法源於 BCDS 的各屬性調和原則，並在此基礎上進行由淺入深地靈活運用，這些設計法包括色位設計法、色位色相組合設計法、區域設計法、刺激量設計法、L 線形設計法、概念設計法（參照商用色彩設計系統色譜）和原則設計法等。

（1）色位設計法
　　只用一個色相進行設計時，可根據 BCDS 三角形線形調和原則來選擇設計和顏色。包括黑度相同法、白度相同法、彩度相同法以及多點色位法。

商用色彩設計體系結構樹

黑度相同法

在 BCDS 三角形中從與 W-C 線平行的顏色列選取顏
色設計的方法。

第一章

系統篇

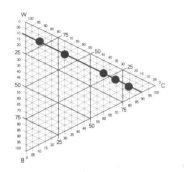

R90P10 b10w80	R90P10 b10w60	R90P10 b10w30	R90P10 b10w20	R90P10 b10w10
240-209-205	240-163-172	230-103-128	217-63-98	173-38-77
3-14-10-0	0-36-14-0	0-70-26-0	3-90-42-0	22-100-60-0

1. 色彩技術設計

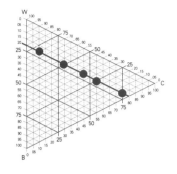

B100 b20w70	B100 b20w50	B100 b20w35	B100 b20w25	B100 b20w05
161-195-198	130-188-202	107-177-198	43-154-193	0-123-173
28-8-16-0	39-6-14-0	48-8-14-0	70-12-12-0	100-22-14-0

1. 色彩技術設計

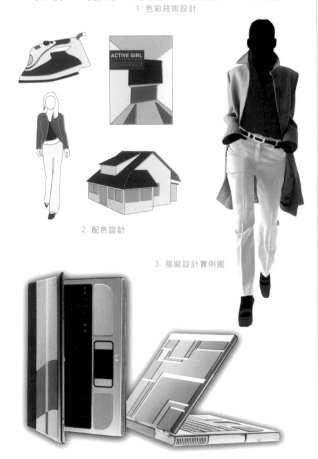

2. 配色設計

3. 服裝設計實例圖

2. 配色設計

3. 平面設計實例圖

4. 產品設計實例圖

4. 建築設計實例圖

白度相同法

在 BCDS 三角形中從與 B-C 線平行的顏色列中選取顏色設計的方法。

Y80K20 b70w20	Y80K20 b50w20	Y80K20 b30w20	Y80K20 b20w20	Y80K20 b10w20
91-82-48	128-118-49	164-154-35	189-178-5	227-210-0
70-70-100-0	48-48-100-0	30-30-100-0	20-20-100-0	8-10-100-0

1. 色彩技術設計

K20G80 b70w10	K20G80 b60w10	K20G80 b40w10	K20G80 b25w10	K20G80 b10w10
19-68-48	7-90-52	0-117-57	0-149-60	56-172-54
100-75-100-0	95-57-100-0	90-33-100-0	90-4-100-0	65-0-100-0

1. 色彩技術設計

2. 配色設計

2. 配色設計

3. 服裝設計實例圖

3. 平面設計實例圖

4. 產品設計實例圖

4. 建築設計實例圖

彩度相同法

在色彩系統三角形中從 W-B 平行的顏色中選取顏色
設計的方法。

T10B90 b10w80	T10B90 b20w70	T10B90 b30w60	T10B90 b40w50	T10B90 b70w20
189-224-217	161-195-194	136-169-174	120-148-155	51-69-79
18-0-12-0	28-8-18-0	39-16-24-0	48-26-30-0	90-75-70-0

1. 色彩技術設計

2. 配色設計

3. 服裝設計實例圖

4. 建築設計實例圖

O60Y40 b10w70	O60Y40 b20w60	O60Y40 b30w50	O60Y40 b40w40	O60Y40 b60w20
247-206-150	213-179-136	185-154-118	161-134-100	118-86-46
0-16-39-0	10-24-45-0	20-33-54-0	30-42-65-0	54-70-100-0

1. 色彩技術設計

2. 配色設計

3. 平面設計實例圖

4. 產品設計實例圖

多點色位法

在 BCDS 一個等色相三角中選取多個色位點進行設計的方法。

K100 b20w60	K100 b10w40	K100 b45w05	K100 b50w40	K100 b20w10
189-224-217	161-195-194	136-169-174	120-148-155	51-69-79
18-0-12-0	28-8-18-0	39-16-24-0	48-26-30-0	90-75-70-0

1. 色彩技術設計

R80O20 b10w70	R80O20 b40w50	R80O20 b30w40	R80O20 b40w30	R80O20 b45w05
244-183-173	148-136-134	183-121-117	155-100-94	135-40-40
0-26-20-0	36-39-39-0	20-54-45-0	33-65-60-0	45-100-100-0

1. 色彩技術設計

2. 配色設計

3. 服裝設計實例圖

4. 產品設計實例圖

2. 配色設計

3. 平面設計實例圖

4. 建築設計實例圖

（2）色位色相組合設計法

當出現兩個以上的色相時，在 BCDS 三角線形原則選取顏色設計的方法的基礎上，結合色相屬性的調和原則來設計選擇顏色。

黑度色相法

選定任意色相為基礎色，在此基礎色的三角形中選擇等量黑度顏色進行取色設計，並在色相環上，以該基礎色為基點，增加另一組等量黑度的新色相的顏色組合設計方法。

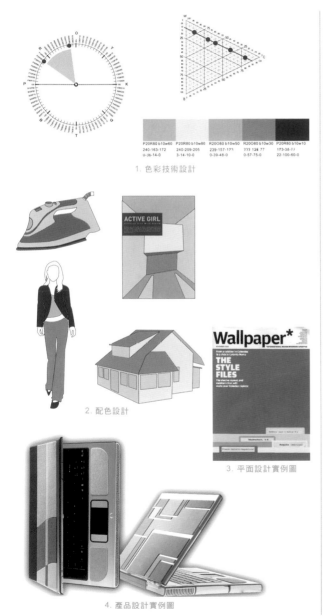

1. 色彩技術設計

P20R80 b10w60　P20R80 b10w80　R20O80 b10w50　R20O80 b10w30　P20R80 b10w10
240-163-172　240-209-205　239-157-173　333-135-77　173-38-77
U-36-14-0　3-14-10-0　0-39-48-0　0-57-75-0　22-100-60-0

2. 配色設計

3. 平面設計實例圖

4. 產品設計實例圖

1. 色彩技術設計

P08R40 b30w60　P60R40 b30w10　T20B80 b30w30　T20B80 b30w50　P60R40 b30w20
167-118-145　166-154-164　38-143-165　114-163-172　151-58-109
28-54-20-0　28-30-22-0　75-18-26-0　48-16-24-0　36-90-28-0

2. 配色設計

3. 服裝設計實例圖

4. 建築設計實例圖

白度色相法

選定任意色相為基礎色，在此基礎色的三角形中選擇等量白度顏色進行取色設計，並在色相環上以該基礎色為基點，增加另一組等量白度的新色相的顏色組合設計方法。

1. 色彩技術設計

K100 b70w20	K100 b60w20	Y80K20 b40w20	Y80K20 b10w20	K100 b30w20
82-80-49	97-103-50	145-135-45	227-211-0	123-154-46

2. 配色設計

3. 服裝設計實例圖

4. 平面設計實例圖

1. 色彩技術設計

T100 b50w40	Y40K60 b40w40	T100 b30w40	Y40K60 b20w40	Y40K60 b05w40
99-127-127	134-149-107	78-165-180	165-189-97	234-239-87

2. 配色設計

3. 產品設計實例圖

4. 建築設計實例圖

彩度色相法

選定任意色相為基礎色,在此基礎色的三角形中選擇
等量彩度顏色進行取色設計,並在色相環上以該基礎色為
基點,增加另一組等量彩度的新色相的色彩組合設計方法。

1. 色彩技術設計

B40P60 b10w80　T20B80 b20w70　T20B80 b50w40　B40P60 b50w30　T20B80 b70w20
202-216-223　　161-195-194　　100-124-133　　87-97-113　　51-69-79

2. 配色設計

3. 產品設計實例圖

4. 建築設計實例圖

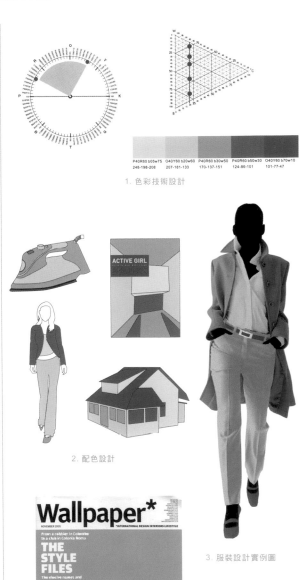

1. 色彩技術設計

P40R60 b05w75　O40Y60 b20w60　P40R60 b30w50　P40R60 b50w30　O40Y60 b70w10
248-198-208　　207-181-133　　170-137-151　　124-86-101　　101-77-47

2. 配色設計

3. 服裝設計實例圖

4. 平面設計實例圖

相同色位法

在色彩體系三角形中取一色位,再取此色位上任意色相進行組合設計的方法。

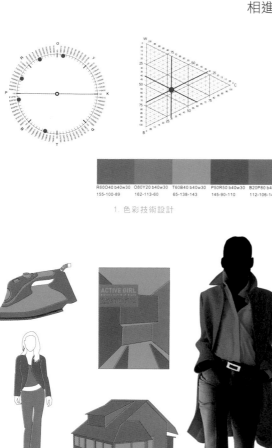

R60O40 b40w30	O80Y20 b40w30	T60B40 b40w30	P50R50 b40w30	B20P80 b40w30
155-100-89	162-113-60	65-138-143	145-90-110	112-106-149

1. 色彩技術設計

2. 配色設計

3. 服裝設計實例圖

4. 平面設計實例圖

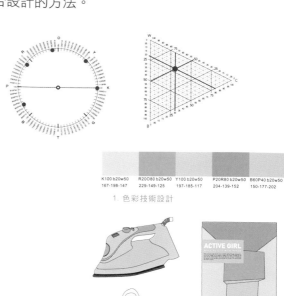

K100 b20w50	R20O80 b20w50	Y100 b20w50	P20R80 b20w50	B60P40 b20w50
167-198-147	229-149-125	197-185-117	204-139-152	150-177-202

1. 色彩技術設計

2. 配色設計

3. 產品設計實例圖

4. 建築設計實例圖

綜合設計法：

利用黑度、白度、彩度、同色位，不同色相（45°、90°、135°、180°）屬性特點的組合設計的方法。

（3）區域設計法

選擇多個色相時，可根據 BCDS 三角形中的顏色七大區域劃分原則進行色彩設計。

一色域

高明度低彩度區域設計法。

Y100 b05w85	O40Y60 b10w70	R40O60 b05w65	O40Y60 b20w75	Y100 b10w60
251-250-186	245-210-151	242-174-149	197-197-175	232-221-128
0-0-26-0	0-14-39-0	0-30-33-0	16-12-26-0	6 9 64-0

1. 色彩技術設計

2. 配色設計

3. 服裝設計實例圖

4. 建築設計實例圖

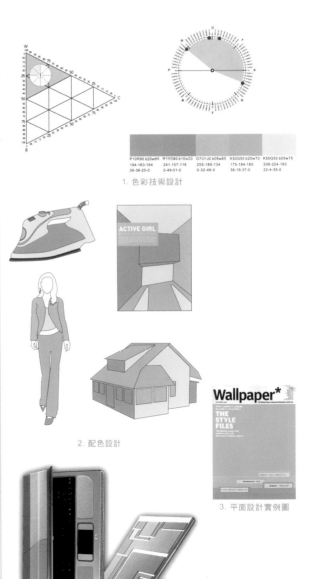

P10R90 b20w65	R10O90 b10w50	O70Y30 b05w65	K50G50 b20w70	K50G50 b05w75
194-163-164	241-157-118	255-189-134	175-184-165	208-224-183
26-38-25-0	2-49-51-0	0-32-49-0	36-19-37-0	22-4-35-0

1. 色彩技術設計

ACTIVE GIRL

2. 配色設計

Wallpaper*

THE
STYLE
FILES

3. 平面設計實例圖

4. 產品設計實例圖

二色域

低明度低彩度區域設計法。

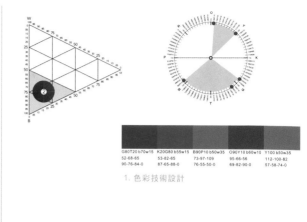

R80O20 b60w20	P20R80 b50w30	P40R60 b70w10	R80O20 b50w40	P20R80 b70w10
111-56-43	129-87-95	92-74-79	132-114-112	88-37-56
60-90-100-0	48-70-57-0	70-75-70-0	45-51-51-0	75-100-85-0

1. 色彩技術設計

G80T20 b70w15	K20G80 b55w15	B90P10 b50w35	O90Y10 b60w10	Y100 b50w35
52-68-65	53-82-65	73-97-109	95-66-56	112-100-82
90-76-84-0	87-65-88-0	76-55-50-0	69-82-90-0	57-58-74-0

1. 色彩技術設計

2. 配色設計

3. 服裝設計實例圖

2. 配色設計

3. 平面設計實例圖

4. 產品設計實例圖

4. 建築設計實例圖

ACTIVE GIRL

Wallpaper*

THE STYLE FILES

三色域

中明度中彩度區域設計法。

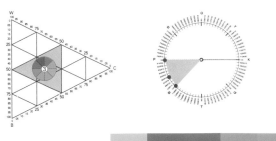

B100 b20w50	P100 b30w40	B60P40 b40w35	P100 b40w50	B60P40 b20w40
111-56-43	147-109-160	82-112-151	142-143-155	112-149-201
107-177-198-0	39-57-10-0	70-45-18-0	39-33-26-0	51-24-0-0

1. 色彩技術設計

P90O10 b25w40	P30R70 b10w45	K10G90 b25w50	K10G90 b45w30	R90O10 b20w40
161-98-106	195-114-141	129-163-132	85-115-90	196-115-114
30-67-48-0	15-60-20-0	55-24-55-0	76-48-74	23-65-44-0

1. 色彩技術設計

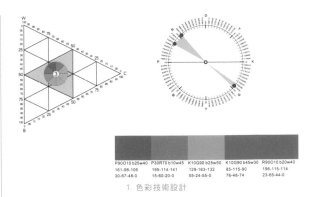

2. 配色設計

3. 服裝設計實例圖

2. 配色設計

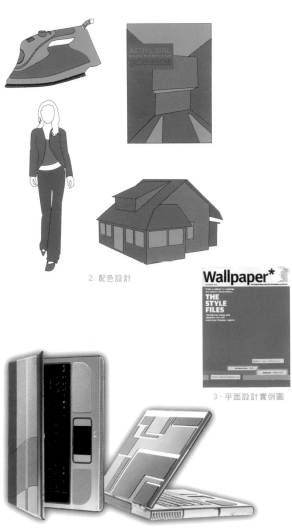

3．平面設計實例圖

3. 產品設計實例圖

4. 建築設計實例圖

4. 產品設計實例圖

四色域

中明度高彩度區域設計法。

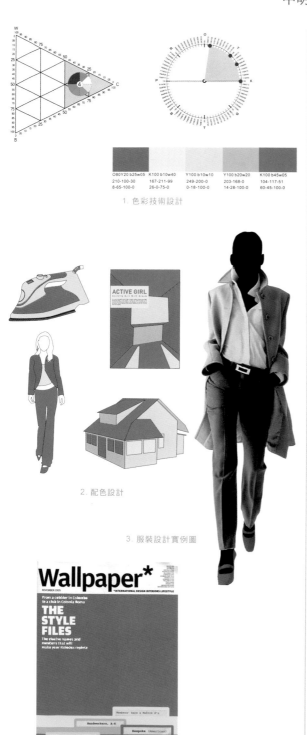

O80Y20 b25w05	K100 b10w40	Y100 b10w10	Y100 b20w20	K100 b45w05
210-100-30	167-211-99	249-200-0	203-168-0	104-117-51
8-65-100-0	26-0-75-0	0-18-100-0	14-28-100-0	60-45-100-0

1. 色彩技術設計

2. 配色設計

3. 服裝設計實例圖

4. 平面設計實例圖

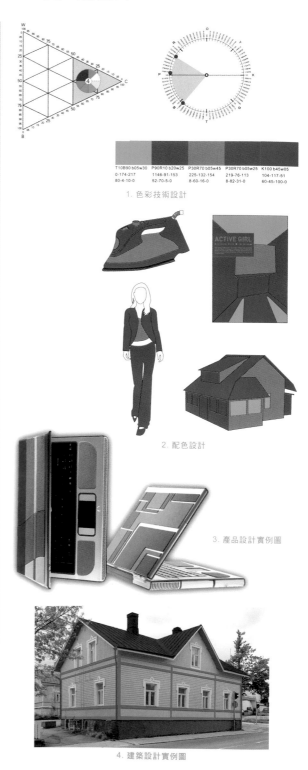

T10B90 b05w30	P90R10 b20w25	P30R70 b05w45	P30R70 b05w25	K100 b45w05
0-174-217	1146-91-153	225-132-154	219-76-113	104-117-51
80-4-10-0	52-70-5-0	8-60-16-0	8-82-31-0	60-45-100-0

1. 色彩技術設計

2. 配色設計

3. 產品設計實例圖

4. 建築設計實例圖

五色域

中明度低彩度區域設計法。

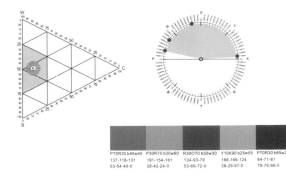

R40O60 b50w40	Y100 b20w75	O100 b20w60	Y100 b30w50	O40Y60 b50w45
132-114-105	197-202-177	249-200-0	170-166-120	130-131-119
45-51-57-0	16-10-26-0	219-168-141-0	26-24-57-0	45-39-51-0

1. 色彩技術設計

P70R30 b40w45	P30R70 b20w60	R30O70 b50w30	Y10K90 b25w55	P70R30 b65w25
137-118-131	191-154-161	134-93-79	166-166-124	84-71-81
53-54-40-0	28-42-24-0	53-69-72-0	38-29-57-0	78-76-66-0

1. 色彩技術設計

2. 配色設計

2. 配色設計

3. 產品設計實例圖

3. 服裝設計實例圖

4. 建築設計實例圖

4. 平面設計實例圖

第一章

系統篇

六色域

高明度中彩度區域設計法。

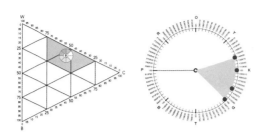

K100 b20w40	G100 b20w50	K100 b10w70	Y40K60 b05w45	G100 b05w65
142-189-108	102-189-152	196-225-162	234-239-87	152-207-173
36-6-70-0	48-0-45-0	16-0-39-0	6-0-75-0	30-0-33-0

1. 色彩技術設計

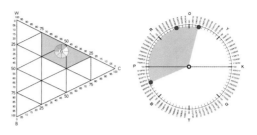

B50P50 b05w65	R90O10 b20w35	O70Y30 b05w30	R90O10 b05w65	O70Y30 b20w50
168-198-233	203-113-86	255-156-84	247-174-170	210-148-104
39-13-2-0	17-66-65-0	0-47-71-0	2-14-22-0	16-49-60-0

1. 色彩技術設計

2. 配色設計

2. 配色設計

3. 服裝設計實例圖

3. 產品設計實例圖

4. 平面設計實例圖

4. 建築設計實例圖

七色域

低明度中彩度區域設計法。

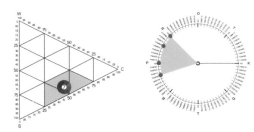

P100 b60w20	B40P60 b30w10	R100 b40w20	B40P60 b55w05	P40R60 b30w20
87-51-88	37-65-138	144-68-70	42-26-95	155-49-92
75-90-51-0	95-75-0-0	39-85-75-0	100-100-28-0	33-95-45-0

1. 色彩技術設計

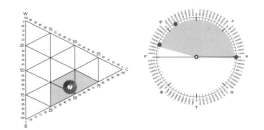

P60R40 b35w05	K100 b60w05	P60R40 b50w25	R70O30 b50w10	k100 b30w15
121-42-84	73-70-39	113-79-96	106-52-48	125-126-49
61-92-53-0	82-76-95-0	65-74-56-0	69-88-88-0	57-48-97-0

1. 色彩技術設計

2. 配色設計

3. 服裝設計實例圖

4. 平面設計實例圖

2. 配色設計

3. 產品設計實例圖

4. 建築設計實例圖

第一章

系統篇

（4）顏色刺激量設計法：

在 BCDS 色相環和色彩三角形中，尋找出顏色自身屬性的視覺刺激量，依據 BCDS 顏色刺激原則來控制設計顏色的對比刺激量。可以應用 BCDS 全色相配色魔盤迅速找到各個刺激量對比。

設計體系全色相白量配色魔盤

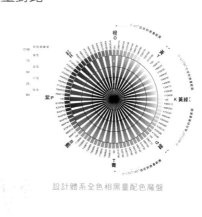

設計體系全色相黑量配色魔盤

0°~45° 低度色相刺激量

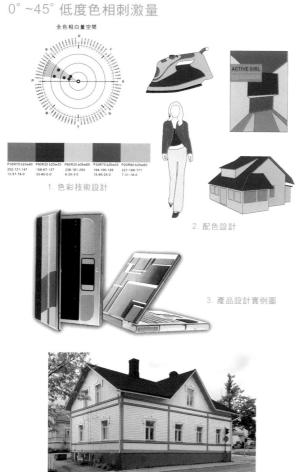

1. 色彩技術設計

2. 配色設計

3. 產品設計實例圖

4. 建築設計實例圖

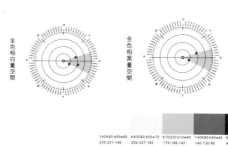

1. 色彩技術設計

2. 配色設計

3. 服裝設計實例圖

4. 平面設計實例圖

0°~90° 中度色相刺激量

全色相黑量空間

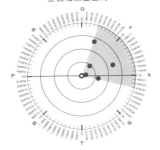

O60Y40 b10w30	O40Y60 b50w30	Y40K60 b20w30	K100 b70w25	K70G30 b40w30
219-153-47	131-111-82	155-175-77	88-88-74	110-128-87
8-36-92-0	46-53-76-0	32-16-86-0	71-65-79-0	55-37-77-0

1. 色彩技術設計

全色相白量空間　　全色相黑量空間

R100 b10w40	P50R50 b20w30	B100 b70w25	B100 b10w65	R100 b50w30
233-125-130	177-94-128	74-79-83	149-197-214	122-86-87
0-57-33-0	32-74-23-0	82-70-67-0	47-7-13-0	60-73-64-0

1. 色彩技術設計

2. 配色設計

4. 服裝設計實例圖

2. 配色設計

3. 產品設計實例圖

3. 平面設計實例圖

4. 建築設計實例圖

0°~135° 高度色相刺激量

全色相黑量空間

Y20K80 b40w30	K60G40 b05w25	T20B80 b60w25	T20B80 b30w20	K60G40 b70w25
134-140-86	120-187-48	70-100-100	51-134-151	79-75-66
42-34-77-0	44-0-98-0	76-53-60-0	79-10-32-0	77-73-84-0

1. 色彩技術設計

全色相白量空間　全色相黑量空間

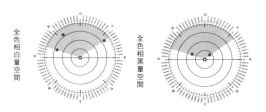

P60R40 b65w30	R80O20 b05w25	Y80K20 b75w15	P60R40 b20w40	Y80K20 b05w30
92-84-88	227-94-83	75-67-54	194-123-160	237-240-86
55-50-41-39	0-75-65-0	53-50-59-54	16-54-9-0	5-0-75-0

1. 色彩技術設計

2. 配色設計

4. 服裝設計實例圖

2. 配色設計

3. 平面設計實例圖

3. 產品設計實例圖

4. 建築設計實例圖

0°~180° 強度刺激量為量化單位設計舉例

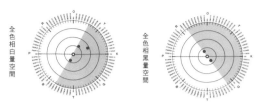

全色相白量空間

全色相黑量空間

O60Y20 b05w65	G80T20 b70w20	Y60K40 b05w35
134-140-86	120-187-48	70-100-100
42-34-77-0	44-0-98-0	76-53-60-0

T20B80 b20w60	O60Y40 b60w30
51-134-151	79-75-66
79-10-32-0	77-73-84-0

1. 色彩技術設計

全色相白量空間

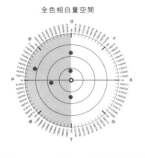

P60R40 b20w30	O100 b05w85	O100 b05w55	P100 b20w50	T100 b05w65
188-98-143	252-230-193	241-168-122	182-149-191	150-208-198
18-70-10-0	0-8-20-0	0-33-51-0	22-36-0-0	30-0-20-0

1. 色彩技術設計

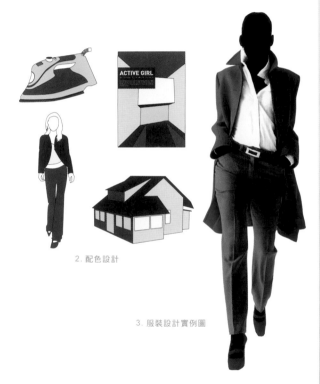

2. 配色設計

3. 服裝設計實例圖

2. 配色設計

3. 平面設計實例圖

4. 建築設計實例圖

4. 產品設計實例圖

第二章　心理篇

1　色彩心理研究

1.1　心理與色彩

　　色彩心理研究是人類心理刺激反應的量化記錄過程的表現，心理色彩研究與人類生理記憶能力、生活環境、地域文化、民族宗教、性別年齡、實踐教育等有著密切的關係。

　　在欣賞大自然或各種社會活動中，色彩在客觀上是對人們的一種視覺刺激，在主觀上又屬於一種心理反應行為。色彩心理從視覺開始，必須經過知覺、情感、記憶、思想、象徵等一系列複雜的反應與變化。我們進行色彩設計的目的不僅是完成對顏色自身的組合，更要考慮到人們對此顏色組合的心理反應，也就是受到定量刺激後所產生的反應，這就是北京領先空間商用色彩研究中心在色彩心理科學研究中的主要內容。

1.2　心理色彩與設計應用研究三大範疇

　　1. 心理色彩刺激反應：單性色彩、組合色彩、平面色彩、立體色彩。

　　2. 心理色彩量化定位。

　　3. 在物理顏色的設計和心理色彩的感受之間建立科學的聯繫。

1.3　色彩心理研究範圍

　　色彩記憶聯想、視覺色彩聯想、聽覺色彩聯想、嗅覺色彩聯想、色彩文字聯想等。

1.4　色彩記憶的形成

　　人類為什麼能夠記憶？記憶包括形體記憶、嗅覺記憶、聽覺記憶、味覺記憶等，除此之外，還有色彩記憶。

　　古希臘神話故事認為，記憶是神啟的作用，有個叫尼庫妮西的女神，專管生靈的記憶，「記憶」一詞就來自她的名字。

　　其實，記憶是大腦的功能，長時間的記憶與腦內蛋白質的合成有著密切的關係，和我們腦內的海馬神經（hipp-ocampus）的發展程度有關。海馬是大腦中負責情節記憶的腦神經組織。

　　臨床研究也證實，海馬組織受損的病人，儘管其他的認知功能（如語言、思維等）保持相對完好，卻不能形成新的情節記憶。其中的核糖核酸和蛋白質是如何在記憶中產生作用，至今仍是一個未解之謎。

　　換句話說，記憶迷宮的大門至今仍未打開，現今人們對於記憶生理機制的瞭解還只是一鱗半爪。但是，在國內外許多心理學家、神經生理學家和生物化學家的共同努力下，記憶之謎必將被徹底揭曉，屆時人類對自身的認識將進入一個嶄新的階段。

1.5　色彩記憶形式對比

　　色彩記憶需要「參照物」才能更有助於記憶。例如：要記憶一個橘色票或識別編碼時（直接辨別顏色的編碼），只要想到橘子作為參照物，就容易記住橘色票，但色彩的準確記憶不會超過一分鐘。案例一：在 50 張偏向橘色的色卡中選擇一張交給試驗者觀察一分鐘後，將這張色卡放回 50 張的色卡當中，再讓觀察者取出被測試的色卡，結果選擇出來的色卡顏色相當接近。案例二：在色譜中選擇一張偏向橘色的色卡，交給試驗者觀察一分鐘後，將這張色卡放回色譜中，再讓觀察者取出被測試的色卡，結果是非常準確的取出原本的色卡，準確的原因是「參照物」色譜識別編碼和色位的幫助。換句話說，色彩準確記憶的方法是利用系統色彩或識別編碼的原則，此外，有參照物的顏色也相對容易記憶。

1.6　心理與色彩研究歷史簡介

1.6.1　心理學方面的研究

　　19 世紀末 20 世紀初，心理學的研究呈現出百花齊放、百家爭鳴的局面。德國心理學家馮特（Wilhelm Wundt 1897 年）在萊比錫大學建立了世界上第一個心理學實驗室，開始對心理現象進行有系統的實驗研究，從而宣告了科學心理學的誕生。心理學界把這個有系統的實驗研究作為

科學心理學誕生的標誌，主要是因為唯有藉由實驗，才可能做到科學所強調的客觀性、驗證性、系統性三大標準，他的著作《生理心理學原理》被生理學和心理學兩界推崇為不朽之作，例如以鐵欽納為代表的構造主義學派；以詹姆士、杜威、安吉爾為代表的機能主義學派；以華生、托爾曼，斯金納為代表的行為主義學派，以維台默、考夫卡、苛勒為代表的格式塔學派；以弗洛伊德、阿德勒、榮格為代表的精神分析學派等，到了 60 年代，在美國出現了人本主義心理學。

1.6.2 心理色彩方面的研究

色彩心理是一個值得研究開發的大課題，目前只有極少的幾個專業機構對色彩心理進行研究，主要採用以下幾種研究方法。

語意分析法

由美國 Ohio 大學的 Chayles E.Osgood 和其他的研究人員創立，主要觀點是將語意細分為數階段，以便更細微地表達心理感受。這種色彩分析方法被稱為語意分析法。

多向量尺度法

是由美國 Shepard（史丹佛大學心理系教授）Kruskal（Bell 研究所）等人創立的。研究心理感覺的方法是以空間距離的遠近來表達關係的密切或疏遠。

色彩意象量度表

指的是色彩意象以外的其他心理感受。它利用平面空間坐標，可以依據實際需要，自行尋找相對形容詞。

心理刺激度量法（顏色空間度量法）

由北京領先空間商用色彩研究中心的研究人員創立，將顏色根據其色貌特點，在商用色彩設計系統的顏色空間中用對比方法，找出與心理表現相吻合的位置和角度，將顏色之間的位置和角度用等級的方法固定表示顏色的刺激量。

北京領先空間商用色彩研究中心對色彩心理的研究包括：一、心理色彩刺激反應：分為單性色彩、組合色彩、平面色彩、立體色彩；二、心理色彩量化定位；三、在物理量顏色的設計和心理色彩的感受之間建立科學的聯繫。色彩心理研究的範圍涉及色彩記憶聯想 視覺色彩聯想、聽覺色彩聯想、嗅覺色彩聯想、色彩文字聯想等。

色彩設計的目的不僅要完成對顏色自身的組合，而且還要考慮人類對此顏色組合的心理反應，也就是受到定量刺激後所產生的反應，這是 BCDS 在色彩心理科學研究中的主要內容。

2　商用色彩設計系統與色彩心理研究

2.1　物理顏色與心理色彩

在 BCDS 的研究中，顏色與色彩是一種本質的兩種表達，它們分別對應的是物理與心理的概念。

物理顏色的特性

常見的顏色包含光源色與物體色，其本質都是光。太陽光譜中可見光 380nm—780nm 是人眼能辨別的所有顏色範圍。物體之所以有顏色，是因為它們具有吸收和反射特定波長的特性，這是客觀存在的，是顏色的本質來源。

色彩，對事物心理描述；
顏色，對物質物理表現。

太陽可見光譜

物理顏色

花朵反射可見光波中的長波長，吸收中波和短波長時呈現出的顏色特徵。

當人眼觀察到花朵特定的顏色特徵時，由此開始產生相應的心理反應。

紅色
激情　熱戀
喜悅　承諾
　　　忠誠
　　勇敢
　　　幸福

心理色彩

心理色彩的特性

世間萬物在尚未被人眼觀察到時，呈現的是顏色；被人眼看到時——在 BCDS 的研究中被稱為色彩。因為當人眼看到顏色時，必定同時伴隨一系列的心理反應，其中包含了記憶的、經驗的、情感的、聯想的、象徵的等諸多因素，因此人們常說色彩是不可捉摸的。正因為色彩和人們的心理感受息息相關，才具有直接打動人心的魔力。

黃色

心理色彩反應

2.2 生理色彩機能與心理色彩反應

生理色彩機能

現代生理科學證實，我們之所以能夠觀察到顏色，主要是依賴人眼視網膜上的視錐細胞。視錐細胞接收到顏色刺激信號，在通過視神經向大腦傳遞的通道中，合成為三種對立的色覺神經反應（為博明的三個自然之對學說提供了科學依據），最後形成人腦中的色覺映像。

BCDS 正是一個完全依照人類生理機能建立起來的色彩應用系統，因為人類的生理色彩機能是共通的，除了因基因缺失引發的色覺異常（色盲）外，不會因教育背景、職業、性別、年齡的差異而不同；也不會因種族、膚色或瞳孔顏色不同而改變。

心理色彩反應

因為有了特定的生理色彩機能，人類的眼睛才能夠看到色彩繽紛的大千世界，而色彩在人類心理上又被賦予了真實顏色所不具有的概念。比如紅色，既有溫暖的感覺，又有激情的聯想，更具革命的象徵。心理色彩所呈現的反應是如此的複雜，即使是經常與色彩打交道的藝術家和設計師，也經常受這種天生缺陷的困擾。對於那些具有創造性眼光的人來說，色彩往往包含了許多情感的、心理的、個人文化的內涵，更使得色彩本身變得十分複雜。

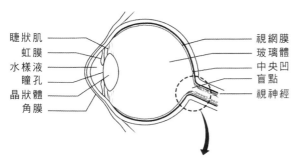

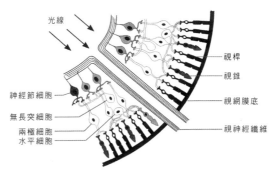

生理色彩機能

2.3　心理色彩的評價模式（心理色彩的量化定位）

　　心理色彩除了抽象的、相對的、有條件的生理刺激反應外，更有歷史的、文化的、社會的、情感的不同影響，因此沒有絕對的個性化答案，只有相對的共性答案。為了更有效掌控顏色和有效應用色彩，研究人員研發出一套心理色彩評價模式，依據 BCDS 為設計平台，以 BCDS 顏色刺激量——顏色空間度量法為評價模式，在大量物理顏色實驗、生理色彩刺激試驗和心理色彩研究成果的基礎之上，建立各種顏色刺激量變化與最大共性範圍的色彩心理變化之間的關係，將抽象的、感性的、不可捉摸的色彩心理感受轉化為理性客觀的數值，從而實現共性心理色彩的量化與定位。

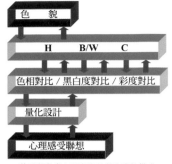

物理顏色與心理色彩的量化定位模式

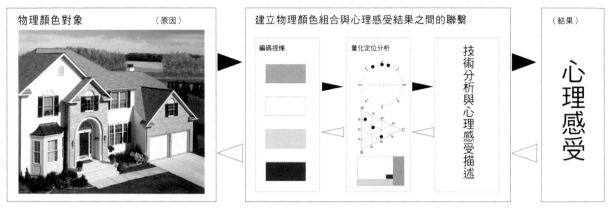

BCDS物理顏色與心理色彩的量化定位模式

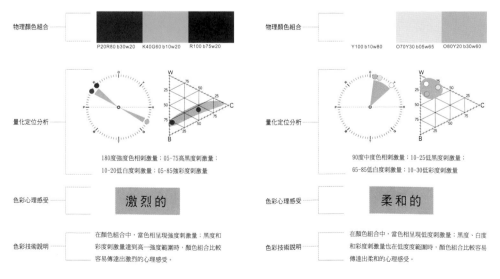

心理色彩的量化定位

3　商用色彩設計系統與心理色彩語言
色彩是文化的另一種表現形式

　　一說起「綠」色時，有的人會說那是希望的顏色，也有人會說毒藥也是綠色，人們對一個顏色會有如此迥異的反應，完全是源自人們的經驗、情感等諸多複雜因素，可說是人類區域色彩文化的綜合表現，換句話說，色彩是文化的另一種表現形式。

　　心理色彩看似不可捉摸，然而當顏色的變量成為可操控的時候，如果顏色屬性發生變化，會不會使色彩心理隨之發生可操控的改變呢？讓我們用 BCDS 對代表希望或毒藥的綠色進行定量分析：

　　原本同樣的顏色（色相屬性相同），如果在 BCDS 三角中的位置（黑度、白度、彩度屬性）進行調整，所呈現出的顏色效果，自然導致人們做出相應的心理反應。依此類推，既然單性顏色的心理感受與顏色的屬性變化有關，那麼顏色組合所帶來的心理感受也一定與各屬性刺激量大小相關。為了讓各行業設計師有效地瞭解與充分應用色彩，商用色彩研究中心的研究人員將常用的具有共性的心理色彩語言用 BCDS 圓環和三角進行了歸納。

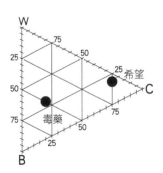

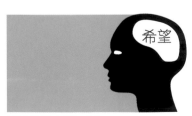
K20G80 b05w20

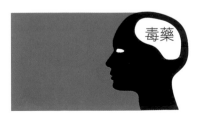
K20G80 b50w30

定量分析

3.1 圓環心理色彩語言（單性色相顏色心理）

3.1.1 單性色彩

單性色相色彩心理是人類實踐經驗中共性比最大的，它們在人類心理語言的描述上具有代表性和普遍性。在 BCDS 圓環中，八個有彩基準色和兩個無彩基準色，分別有各自典型的心理色彩語言。

3.1.2 單性顏色心理

在心理色彩科學實踐和研究中，分為單性色彩和組合色彩。單性色彩是我們人類實踐共性比最大的，心理描述最有代表性和普遍性，也是為我們人類所掌握和熟悉的。

紅、橙、黃、黃綠、綠、青、藍、紫、黑、白等顏色，不存在於兩個顏色之間的配色設計關係，它僅是顏色屬性的應用和選擇。在顏色屬性中它自身的特性應用和選取也是很重要的，如黑白度、彩度的選擇應用等。

單一色相典型語言

紅色相心理色彩語言

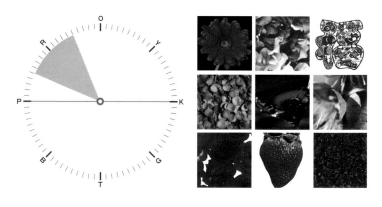

刺激、興奮、血液、血腥、焦慮、燃燒感、挑逗感、熱烈、鮮明的、有生趣的、浪漫、火焰、太陽、熱情，危險、活力、活潑、引入注目，熱鬧、艷麗、令人疲勞，幸福、吉祥、革命、公正、喜氣洋洋、恐怖、奔放、喜悅、莊嚴、熱情、危險、喜慶、反抗、爆發、衝動、憤怒、性感、權威、自信、圓融、成熟、激烈、戲劇、動感、華麗、熱鬧、鮮艷、個性、生動、快活、爽快、旺盛、開朗、感動、成熟、積極、勇氣、力量、大膽、生機勃勃、心跳、乾脆、美好、健康、冒險、富貴、典雅、嫵媚、生命力、開朗。

第二章

心理篇

橙色相心理色彩語言

產生活力、誘發食慾、恢復、健康、燈光、柑橘、秋葉、溫暖、歡喜、嫉妒、光明、希望、活潑、熱情、快活、智慧、火焰、溫暖、華麗、甜蜜、喜歡、興奮、衝動、力量充沛、食慾、暴躁、嫉妒、疑惑、悲傷、秋天、果實、溫情、快樂、熾熱、積極、明朗、輕快，歡欣，熱烈，溫馨，時尚、親切、坦率、開朗、晚霞、豐收、充實、進步、幻想、幸福、民族、挑戰、生動、開朗、醒目。

黃色相心理色彩語言

刺激神經、邏輯思維、檸檬、迎春花、黃金、黃菊、光輝、光明、燦爛、活潑、明快、迅速、動感、輕快、快樂、雀躍、不穩定、明朗、快活、自信、希望、高貴、貴重、進取向上、德高望重、智慧、富於心計、警惕、注意、猜疑、財富、權利、富有、不安、野心、警告、提醒、招搖、新鮮、純真、安詳、期待。

黃綠色相心理色彩語言

黃綠色相 K

　　朝氣、清新、盎然生趣、草地、樹葉、禾苗、幼芽、新鮮、春天、清香、純真、無邪、含蓄、新生、有朝氣、欣欣向榮、生命、無知、未成熟、清新、有活力、快樂、開放、悠然、自然、可愛、自由、柔和、韻律、水嫩、放鬆、活潑、幸福、勇氣、恬靜、期待、開闊、與眾不同、茁壯、休閒、安詳、成長、純潔。

綠色相心理色彩語言

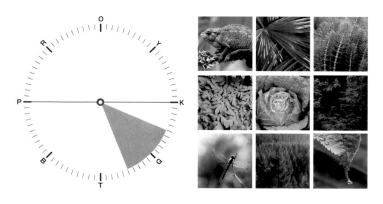

綠色相 G

　　草木、植物、自然、生命、希望、健康、生機勃勃、生長、新鮮、平衡、鎮靜、穩重、舒適、清爽、和平、安全、休息、平靜、安逸、安心、安慰、信任、公平、理智、理想、純樸、平凡、寬容、大度、寧靜、和睦、自由、放鬆、積極向上、明朗、愉快、彈力、明媚、開放、和諧。

青色相心理色彩語言

青色相 T

　　冷靜、涼濕、天空、水面、太空、寒冷、遙遠、無限、永恆、透明、沉靜、理智，高深、冷酷、沉思、簡樸、憂鬱、弱小、無聊。

藍色相心理色彩語言

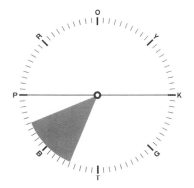

藍色相 B

　　天空、平衡、消除緊張、幽雅、寧靜、安靜、平靜、沉靜、靜寂、清爽、涼爽、神秘、高尚、高雅、高貴、品位、雅致、洗練、莊重、悠久、深遠、永恆、樸實、內向、純淨、憂鬱、理性、自由、柔順，淡雅，浪漫、靈性、知性、理智、智慧、希望、理想、獨立、放鬆、柔韌、平穩、認真、科技。

紫色相心理色彩語言

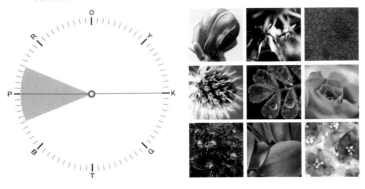

　　朝霞、紫雲、紫氣、促進安靜、愛情、優雅、風雅、優美、魅力、柔美、嬌媚，溫柔、美夢、浪漫、高貴、富貴、昂貴、自傲、莊重、神秘、莊嚴、虛幻、虔誠、嫉妒、高不可攀、職業、幻想。

黑色、白色心理色彩語言

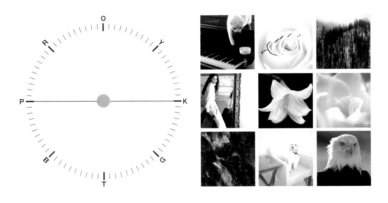

　　黑：高貴、可隱藏缺陷、嚴肅、剛健、恐怖、死亡、消極、黑夜、黑暗、罪惡、堅硬，沉默、絕望、悲哀、剛正、鐵面無私、忠毅、魯莽、穩重、高科技感、沉著、深沉、神秘、寂靜、壓抑、權勢、威嚴、高雅、低調、創意、執著、冷漠、防禦、邪惡、富麗。

　　白：潔淨、膨脹感、純潔、神聖、清淨、光明、潔白、明快、清白、純粹、真理、樸素、神聖、正義感、失敗、高級，科技、寒冷，嚴峻、純潔、簡單、潔淨、樸素、神聖、虔誠、虛無、純真，清潔、純潔、善良、信任、開放、夢幻。

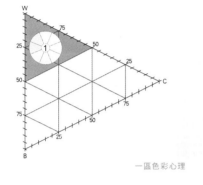

區域典型語言

3.2 三角心理色彩語言（區域顏色心理）

在 BCDS 三角中，不同色相的顏色在相同的區域中具有相似的心理特性：

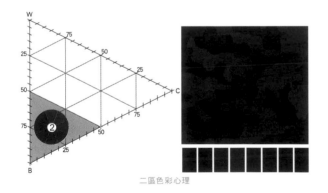

一區色彩心理

一色區：

明媚、清澈、輕柔、透明、浪漫、爽朗、歡愉、簡潔、嫵媚、柔弱、女性化、乾淨、優美、纖細、稚嫩、天真、沒主見、單純的快樂、輕鬆、生長、嬰兒、清甜、淡香、初戀、朦朧。

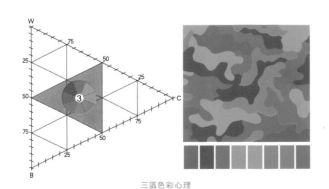

二區色彩心理

二色區：

沉著、高尚、幹練、深邃、傳統性、穩重、剛毅、粗糙、狂野、堅強、堅固、充實、理智、理性、嚴肅、威嚴、男性化、孤獨、強力、壓力、沉默、封閉、控制力、悲觀、陰鬱、高檔、隱忍、寂寞、危險、恐懼、窒息。

三區色彩心理

三色區：

和睦、質樸、柔弱、內向、消極、成熟、平淡、含蓄、自然、素淨、親切、舒適、簡便、沉靜、陳舊、傳統、世故。

四色區：

艷麗、華美、生動、活躍、外向、發展、興奮、悅目、刺激、自由、激情、鮮明、新穎、動感、健康、大方、熱鬧、嘈雜、混亂、破壞、低級、開朗、歡樂、美好、新鮮、熱戀、熱情、樂趣、浮華、單純、精力充沛、浮躁、破壞、稜角。

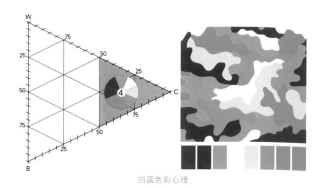

四區色彩心理

五色區：

樸素、穩定、柔弱、文弱、消極、成熟、高級、經典、紳士、年老、內向、收斂、仁慈、微妙、保守、模糊、古典、傳統、老練、渾濁、污濁、苦澀、凄涼、破敗、冷酷。

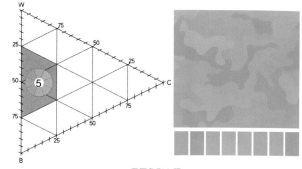

五區色彩心理

六色區：

青春、光輝、鮮明、自由、健美、清澈、甜蜜、明快、和睦、芳香、開朗、活潑、愉快、新鮮、開放、膚淺、沒個性、單純、柔軟、多汁的、誘惑、感性、不可靠。

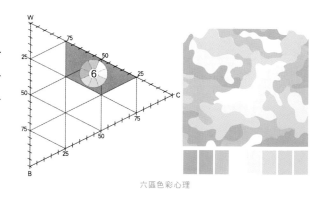

六區色彩心理

七色區：

豐富、厚重、寧靜、沉著、質樸、穩定、深奧、經典、紳士、含蓄、成熟的、魅力、男性、富有、豪華、能量、有主見、貴族、可靠、神秘、性感、高貴、華麗、腐敗。

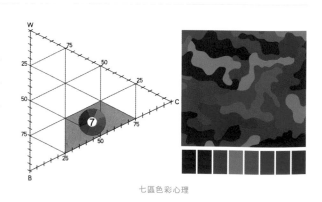

七區色彩心理

3.3 組合顏色心理

　　組合色彩心理是指兩個單性顏色以上的組合應用或複合性的顏色對人們的影響。組合性色彩應用與每個單性顏色的面積、黑度、彩度、反射率、形狀等有關。色彩多性組合是按照一定原則來進行的,例如:冷色組合、暖色組合、冷暖組合、明度組合、暗度組合,明暗組合、文化涵義組合、心情描述組合、味覺組合等。商用色彩研究中心的研究人員在組合性顏色心理研究中,將人類常用心理組合顏色分為18類,共74組顏色組合,下面列舉的是其中一些基本顏色心理組合。

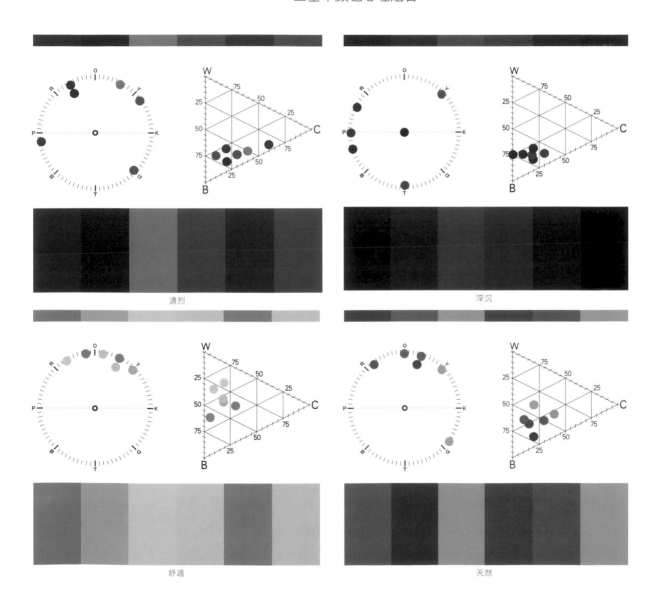

濃烈

深沉

舒適

天然

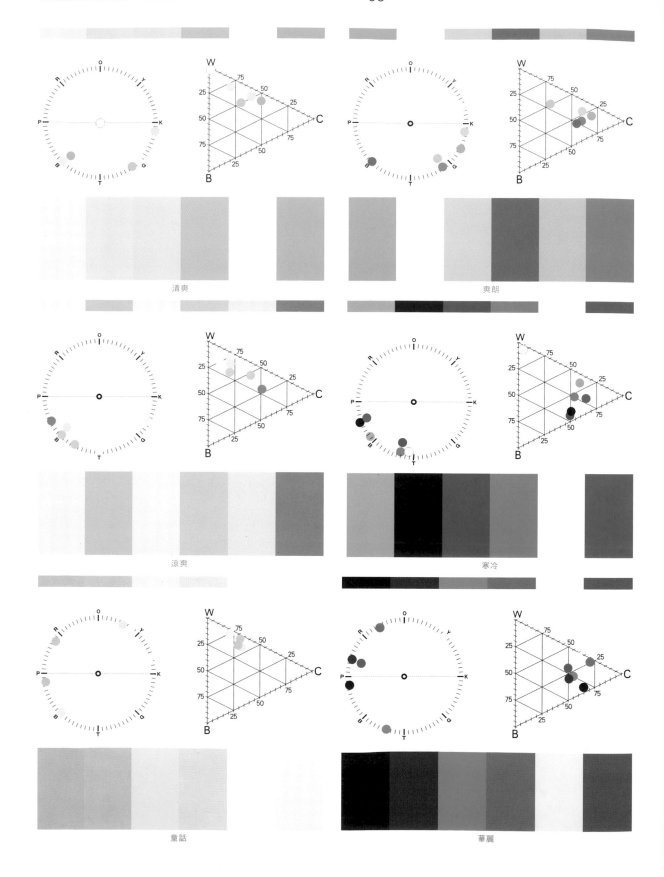

清爽

爽朗

涼爽

寒冷

童話

華麗

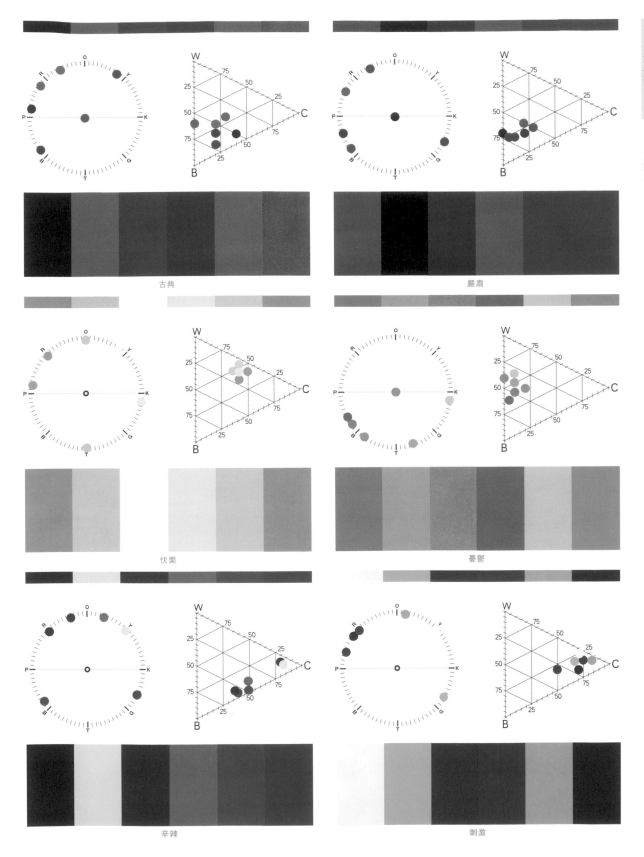

古典

嚴肅

快樂

憂鬱

辛辣

刺激

4 商用色彩設計系統心理色彩應用

4.1 色相刺激量變化與心理變化之間的聯繫

　　BCDS 系統與色彩設計應用研究中，北京領先空間商用色彩研究中心率先提出「解決色彩設計與心理感受的聯繫的問題」。

　　在色彩設計中，設計師可採用調整顏色屬性之間刺激量大小變化的方法，來應對色彩微量設計與心理微量感受的改變。

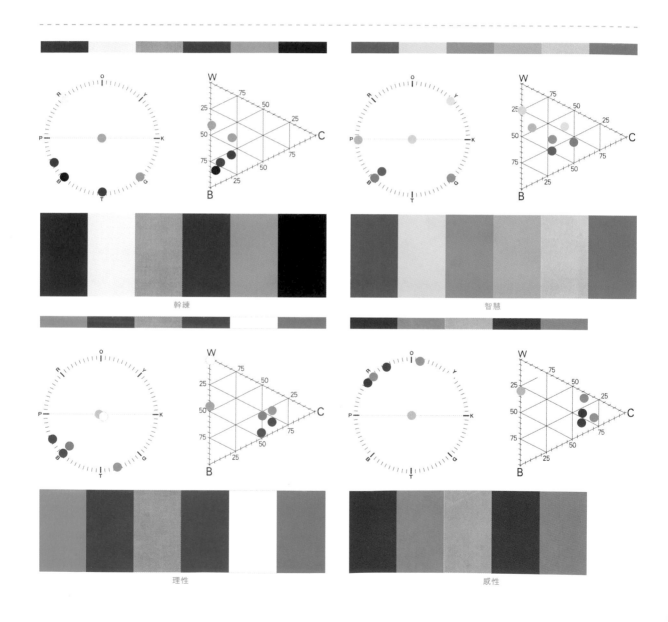

幹練

智慧

理性

感性

4.1.1 當顏色色相刺激量處於低度範圍時（夾角 45°以內），色相區域對人的影響最大，個人喜好與共性識別比較明顯。

4.1.2 當色相刺激量處於中度範圍時（夾角 0-90°以內），人們心理波動開始出現。對於常見組合欣然接受，對於不常見的顏色組合出現排斥情緒。

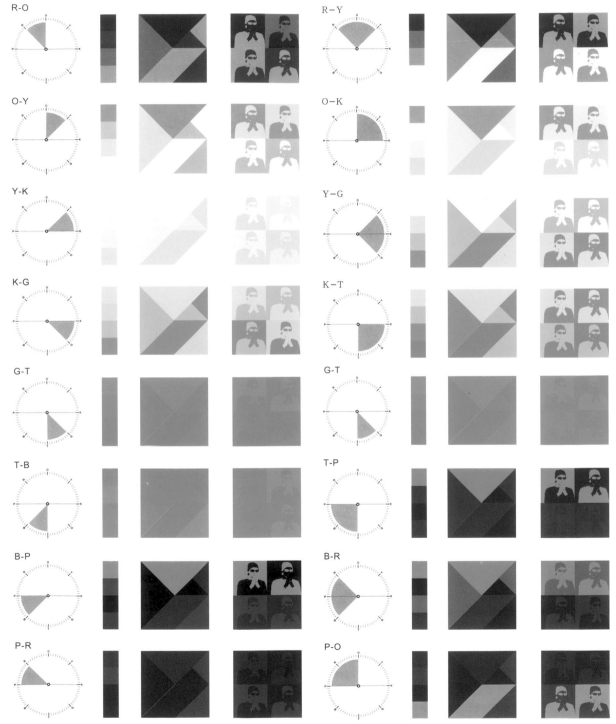

R-O

O-Y

Y-K

K-G

G-T

T-B

B-P

P-R

R-Y

O-K

Y-G

K-T

G-T

T-P

B-R

P-O

顏色範圍：R-O、O-Y、Y-K、K-G、G-T、T-B、B-P、P-R

顏色範圍：R-Y、O-K、Y-G、K-T、G-T、T-P、B-R、P-O

4.1.3 當色相刺激量處於高度範圍時（夾角0-135°以內），人的情緒易波動，對於有些顏色的組合會產生「個性化」選擇和接受。

4.1.4 當色相刺激量達到強度範圍（夾角0-180°以內）此時的組合屬於生理顏色直接對抗，人們一致認同顏色刺激值，達到強烈刺激程度。

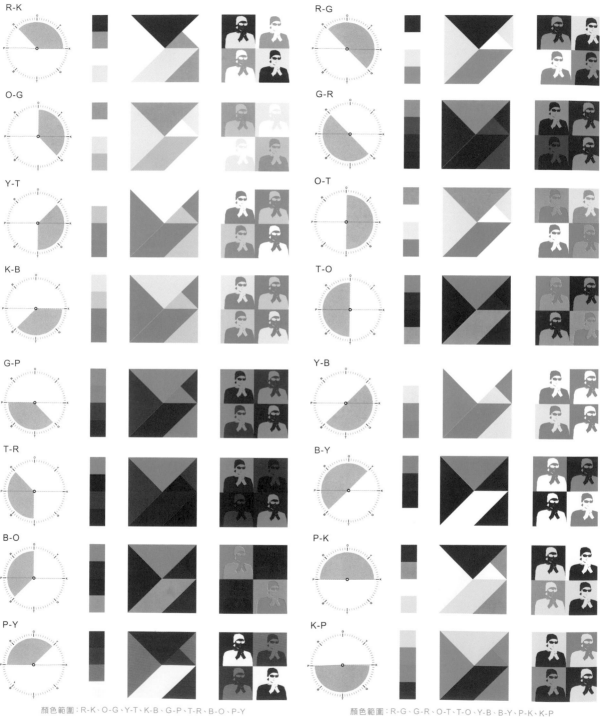

顏色範圍：R-K、O-G、Y-T、K-B、G-P、T-R、B-O、P-Y

顏色範圍：R-G、G-R、O-T、T-O、Y-B、B-Y、P-K、K-P

　　經過長時間的色彩視覺刺激研究，進一步對統計數據進行整理，發現在相同刺激值範圍內，一樣存在低度、中度、高度、強度的刺激差。同時，除了色相刺激量是影響人們心理感受的重要變量外，還應注意冷暖屬性和顏色本身的物理特性，這也是影響人們心理感受的重要因素。比如強度色相刺激範圍的 P—K 和 K—P 顏色組合：

　　它們的色相範圍一暖一冷，所帶來的心理感受也截然不同：P—K 的顏色全部位於暖色區，明快、跳躍、帶有挑戰性；冷色區的 K—P 組合則呈現出聰明、智慧、收斂的氣質。

　　同屬強度刺激範圍，P—K 的組合顯得比 K—P 組合的刺激值還要高，對於這類現象，在設計實踐當中需要多加注意。

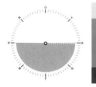 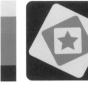 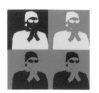

冷色區域

暖色區域

P40R60 b20w20	K40G60 b30w20	P40R60 b20w20	T20B80 b30w30	P40R60 b20w20	B80P20 b30w20	P40R60 b20w20	K40G60 b30w20
180-61-106	63-148-75	180-61-106	3-154-158	180-61-106	64-97-148	180-61-106	137-65-127
20-90-33-0	70-16-90-0	20-90-33-0	75-10-36-0	20-90-33-0	80-54-12-0	20-90-33-0	45-85-10-0

色相刺激量變化例圖

上圖從左到右：180°強度色相刺激量、135°內高度色相刺激量、90°內中度色相刺激量、45°內低度色相刺激量。色相刺激量強時，色彩組合誇張強烈；當色相刺激量逐漸遞減到低度，色彩組合隨之趨向統一協調。

4.2 色位刺激量變化與心理變化之間的聯繫

相對於色相刺激量，色位刺激量的變化則更顯複雜。為了明確顯示色位刺激量變化與色彩心理感受之間的關係，我們將色位刺激量分類進行分析。

在組合測試中，可以發現顏色的黑度、白度和彩度三種屬性相互制約，當黑度、白度刺激量達到強度時，彩度刺激量最低；彩度、黑度刺激量最強時，白度刺激量最低；而白度、彩度刺激量最強時，黑度刺激量最低。

透過大量的心理測試，我們從數據報告中抽取出這三組共九類典型的刺激量組合，它們

在一定程度上，顯示出顏色的黑白彩度刺激值在有指向的浮動範圍中，具有相當典型的心理色彩特徵。

當需要表現品質感和內涵感時，顏色組合的黑白刺激量要加大，而彩度刺激量則要有所控制；需要表現深沉力量或強烈戲劇感時，應減少白度和彩度刺激量，將黑度刺激量控制在 b65-b95 的範圍，就可以表現出類似的心理特徵。這項試驗證實了客觀物理量顏色組合與主觀色彩心理感受之間，的確存在一些原則性的聯繫，為人們提供了量化依據，讓人們有方法、有目的、有計劃地學習和應用色彩。

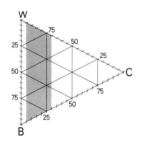

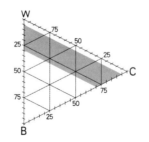

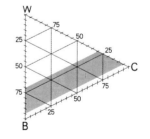

R60O40 b70w25　　　O80Y20 b20w75
88-64-63　　　　　202-195-173
73-82-83-0　　　　14-14-26-0

低度彩度刺激量，高~強度黑、白度
刺激量：雅致、大方

R60O40 b30w10　　　O40Y60 b05w75
167-63-68　　　　　252-234-156
26-90-100-0　　　　0-6-39-0

低度黑度刺激量，高~強度彩度白度
刺激量：亮麗、活潑

R50O50 b45w05　　　O20Y80 b10w70
121-39-41　　　　　250-204-0
54-100-100-0　　　　0-16-100-0

低度白度刺激量，高~強度黑度彩度
刺激量：野性、強烈

色位刺激量變化例圖

4.2.1、低度（0-25 級）黑度刺激量範圍：

低度黑度刺激量一：白、彩度高 ～ 強度刺激量
低度黑度刺激量二：白、彩度中 ～ 高度刺激量
低度黑度刺激量三：白、彩度中 ～ 低度刺激量

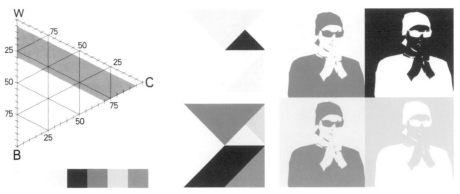

黑度b05-b30，白度、彩度刺激量高~強度：燦爛、明快、乾淨、趣味

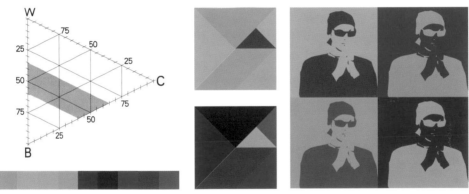

黑度b35-b60，白度、彩度刺激量中~高度：中庸、狡猾、沉悶、低調

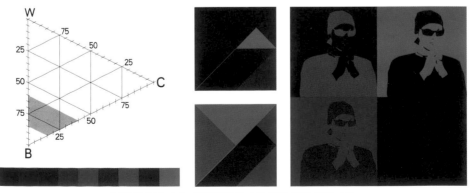

黑度b60-b85，白度、彩度刺激量低~中度：黑暗、神秘、深沉、力量

第二章 心理篇
第二章

心理篇

4.2.2、低度（0-25 級）白度刺激量範圍：

低度白度刺激量一：彩、黑度高 ～ 強度刺激量

低度白度刺激量二：彩、黑度中 ～ 高度刺激量

低度白度刺激量三：彩、黑度低 ～ 中度刺激量

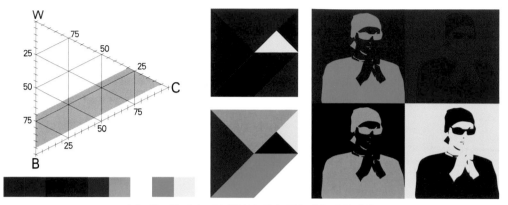

白度 w05-w30，彩度、黑度刺激量高~強度：恐怖、戲劇、強烈、誇張

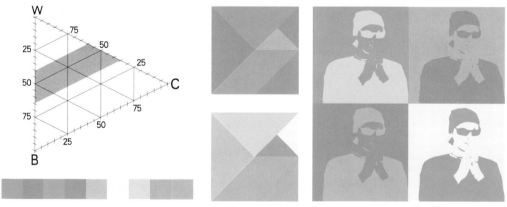

白度 w40-w65，彩度、黑度刺激量中~高度：朦朧、輕浮、輕巧、歡喜

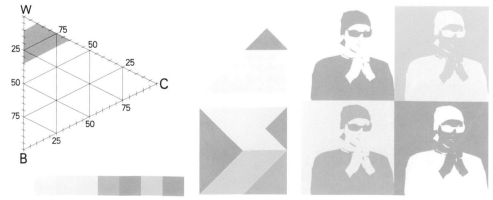

白度 w65-w90，彩度、黑度刺激量低~中度：溫柔、簡潔、清爽、稚嫩

4.2.3、低度（0-25 級）彩度刺激量範圍：

低度彩度刺激量一：黑、白度高 ～ 強度刺激量

低度彩度刺激量二：黑、白度中 ～ 高度刺激量

低度彩度刺激量三：黑、白度低 ～ 中度刺激量

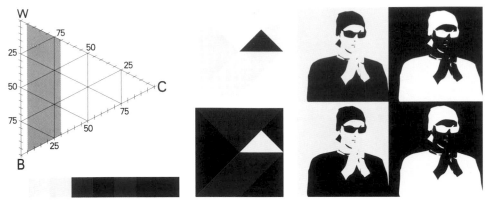

彩度c05-c30，黑度、白度刺激量高～強度：品質、幹練、有內涵、拘束

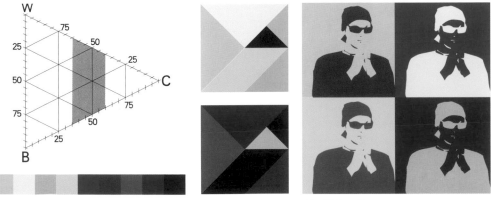

彩度c35-c60，黑度、白度刺激量中～高度：花稍、低俗、騷動、混亂

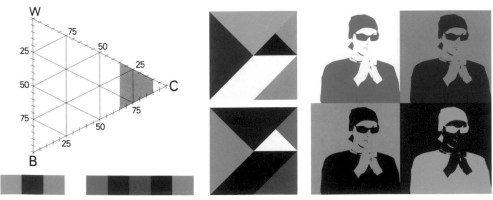

彩度c60-c85，黑度、白度刺激量低～中度：艷麗、躁動、刺激、激情

4.3 如何應用色彩刺激量調整心理感受

　　色彩的組合設計形式儘管千變萬化,自從有了 BCDS 色彩量化理論,使它們不再是經驗或感覺中捉摸不定的神秘現象。當我們想要表達某種特定的思想情感或內心感受時,可以透過 BCDS 圓環三角進行定位分析,找到配色設計方案,並找到最適合的色彩組合,或者在已有的色彩組合下,進行 BCDS 圓環三角刺激量調整,以達到對應不同心理感受的目標。

方法一　調整色位刺激量

　　如果想表現「稚嫩柔美和簡樸保守」兩種完全不同的心理感受,可以採用不改變色相,僅調整色位刺激量的方法來實現。

　　如下圖所示色相不變,黑度刺激量由原來的低度(b0-25)調整到高度(b0-75);彩度刺激量由中度(c0-c50)調整到低度(c0-c25);白度刺激量由中度(w50-w100)調整到高度(w25-w100)。色彩心理感受從稚嫩、柔美改變為簡樸、保守。

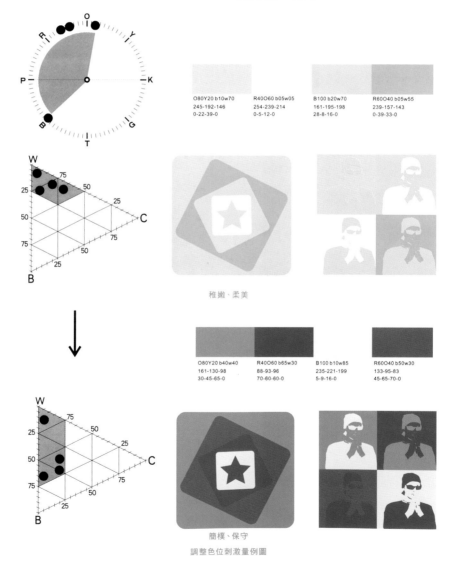

O80Y20 b10w70　　R40O60 b05w05　　B100 b20w70　　R60O40 b05w55
245-192-146　　　　254-239-214　　　161-195-198　　239-157-143
0-22-39-0　　　　　0-5-12-0　　　　　28-8-16-0　　　0-39-33-0

稚嫩・柔美

O80Y20 b40w40　　R40O60 b65w30　　B100 b10w85　　R60O40 b50w30
161-130-98　　　　88-93-96　　　　235-221-199　　133-95-83
30-45-65-0　　　　70-60-60-0　　　5-9-16-0　　　45-65-70-0

簡樸、保守

調整色位刺激量例圖

下圖所示色相不變，只調整色位。

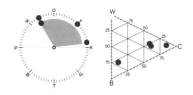

R60O40 b05w10	R60O40 b70w20	Y20K80 b10w30	Y100 b10w30
222-65-26	95-54-44	175-213-39	251-209-10
0-90-100-0	70-90-100-0	24-0-95-0	0-14-90-0

當黑白度和彩度刺激量處於高~強度時（例1），色彩的心理感受表現為刺激喧鬧

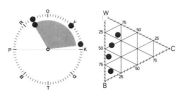

R60O40 b60w35	R60O40 b80w10	Y20K80 b40w50	Y100 b20w20
116-106-99	69-51-44	154-150-128	197-181-134
54-54-60-0	85-90-100-0	33-30-48-0	16-20-48-0

當黑白度刺激量處於高度，彩度低度刺激量時（例2），色彩組合低調素雅

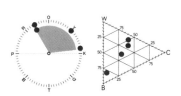

R60O40 b40w30	R60O40 b80w05	Y20K80 b20w40	Y100 b10w50
160-101-78	71-36-42	158-192-107	248-226-116
30-65-75-0	85-100-0-0	30-8-70-0	0-8-60-0

黑白度刺激量處於高度，彩度中度刺激量時（例3），色彩組合沉穩悠閒

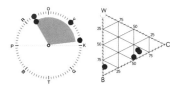

R60O40 b35w05	R60O40 b80w05	Y20K80 b45w05	Y100 b35w05
149-41-38	71-36-42	115-124-51	163-136-42
36-100-100-0	85-100-100-0	54-42-100-0	30-42-100-0

當黑白度刺激量處於中—高度，彩度中—高度刺激量時（例4），色彩組合厚重濃烈
色相不變，色位變化例圖

方法二　調整色相刺激量

　　不改變色位、不改變色相刺激量，將色相從暖色調整到冷色，心理色彩感受從溫雅沉著變為淡泊滋養；此外，不改變色位，將色相刺激量由中度增加到高～強度的話，色彩組合變得有情趣感和悠閒感。

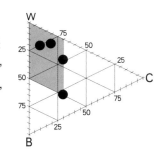

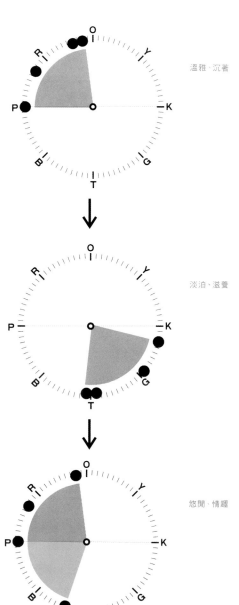

溫雅、沉著

淡泊、滋養

悠閒、情趣

P40R60 b20w50
205-144-173
12-42-9-0

P100 b50w20
103-68-110
65-80-33-0

R40O60 b20w70
207-181-166
12-22-26-0

R20O80 b10w70
244-188-158
0-24-30-0

K10G90 b20w50
103-188-143
48-0-51-0

G10T90 b50w20
0-107-109
92-42-57-0

K60G40 b20w70
173-200-172
24-7-30-0

T90B10 b10w70
150-208-198
30-0-20-0

P40R60 b20w50
205-144-173
12-42-9-0

P100 b50w20
103-68-110
65-80-33-0

R40O60 b20w70
207-181-166
12-22-26-0

T60B40 b10w70
150-208-203
30-0-18-0

調整色相刺激量例圖

例圖中的色彩組合中，黑白度和彩度刺激量分別處於強度和高度範圍，色相刺激量也是高～強度。色彩的心理感受更具體表現在色相的變化上，從上到下色彩的心理感受分別為（1）機敏靈活、（2）風情濃郁、（3）警醒注目。

第二章

心理篇

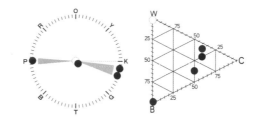

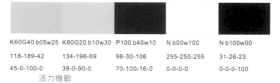

K60G40 b05w25	K80G20 b10w30	P100 b40w10	N b00w100	N b100w00
118-189-42	134-196-69	98-30-106	255-255-255	31-26-23
45-0-100-0	39-0-90-0	70-100-16-0	0-0-0-0	0-0-0-100

活力機敏

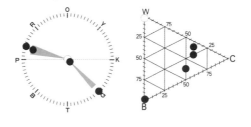

P60O40 b20w20	P60O40 b10w30	G100 b30w20	N b00w100	N b100w00
178-59-125	213-91-150	0-146-102	255-255-255	31-26-23
22-90-10-0	7-75-0-0	85-10-75-0	0-0-0-0	0-0-0-100

風情濃郁

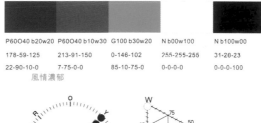
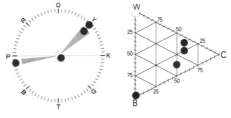

Y100 b20w30	Y100 b20w40	B20P80 b40w10	N b00w100	N b100w00
203-175-55	203-183-91	53-24-110	255-255-255	31-26-23
14-24-90-0	14-20-75-0	95-100-4-0	0-0-0-0	0-0-0-100

警醒注目

色位不變，色相變化例圖

方法三　調整色相、色位刺激量

　　下左圖的色彩組合沉著優雅；下右圖不改變色相刺激量，而是調整整體色相的位置，改變色位並降低黑度刺激量，色彩組合變得清麗明快。

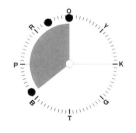

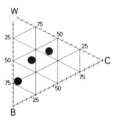

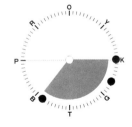

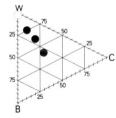

B80P20 b20w40	O100 b40w20	N b00w100	R60O40 b70w25
100-156-197	121-125-103	255-255-255	92-74-69
54-18-7-0	30-48-60-0	0-0-0-0	70-75-80-0

沉穩優雅

T20B80 b20w60	K100 b20w70	N b00w100	K40G60 b30w40
122-185-191	191-195-158	255-255-255	154-164-102
42-6-20-0	18-12-36-0	0-0-0-0	33-22-70-0

清麗明快

改變色相夾角位置

4.4 應用案例

在各設計行業中，都可以運用 BCDS 設計理論來完成色彩設計工作。我們以工業產品色彩設計來舉例說明。

摩托車設計案例

設計目標——個性低調又講究品位的 25—35 歲年輕人，想要改良激情狂野感覺的摩托車的色彩。

目前摩托車的色彩設計通常是採用強烈的色彩對比方式。一般的色彩設計技術是將彩度刺激量控制在高強度範圍，因此用色上充滿激情大膽的張力。

若要達到個性低調又講究品位的 25—35 歲年輕人「低調自我，與眾不同同時又不希望過度張揚」的審美要求，就需調整色彩設計技術，將彩度刺激量降到低 ～ 中度範圍，並保持原有的黑白度刺激量，將色彩心理從原來的激情大膽轉變成充滿溫和的個性。這樣的色彩設計在摩托車產品中比較少見，因此更容易吸引有個人品位和相對比較成熟的年輕人。

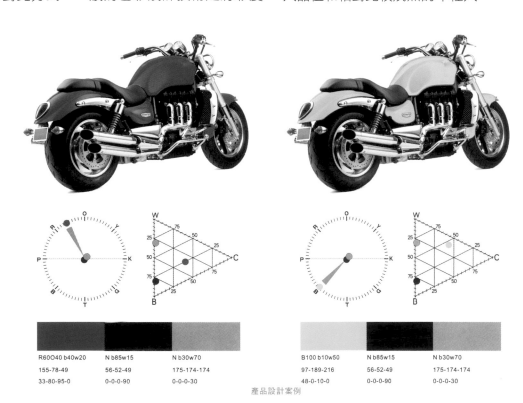

R60O40 b40w20	N b85w15	N b30w70
155-78-49	56-52-49	175-174-174
33-80-95-0	0-0-0-90	0-0-0-30

B100 b10w50	N b85w15	N b30w70
97-189-216	56-52-49	175-174-174
48-0-10-0	0-0-0-90	0-0-0-30

產品設計案例

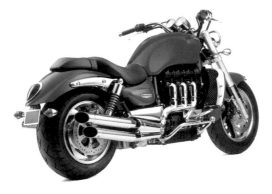

R60O40 b05w10	N b85w15	N b30w70
222-65-26	56-52-49	175-174-174
0-90-100-0	0-0-0-90	0-0-0-30

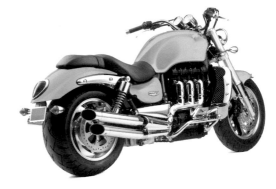

B100 b10w20	N b85w15	N b30w70
0-163-217	56-52-49	175-174-174
80-0-6-0	0-0-0-90	0-0-0-30

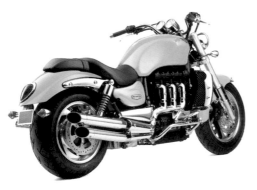

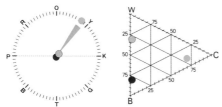

O20Y80 b20w10	N b85w15	N b30w70
220-163-0	56-52-49	175-174-174
8-33-100-0	0-0-0-90	0-0-0-30

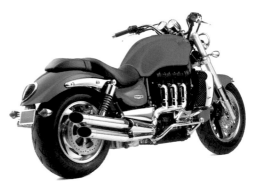

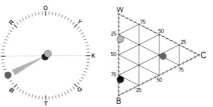

B60P40 b25w15	N b85w15	N b30w70
23-97-163	56-52-49	175-174-174
90-50-0-0	0-0-0-90	0-0-0-30

第三章　實戰篇

　　也許你已經是設計高手，但是卻未必完全揭開色彩的神秘面紗，真正的高手應該充分掌握科學化的色彩設計技術，否則將很難提供科學、準確、和諧的色彩設計服務。

　　在經濟快速發展的現代社會，任何設計精巧的產品不論用來觀看或者使用，僅僅如此還不能真正達到「眼球效應」。19世紀80年代提出的色彩營銷戰略「七秒鐘營銷」理論認為：物品的色彩和外形只需要短短的七秒鐘就可以左右消費者的購買心理和購買行為。這些理論已經在現代經濟活動中得到印證，也凸顯出色彩在人們經濟生活中的重要性。

　　色彩設計就是讓設計師用一種完整的色彩語言與世界對話，把分散的美集中起來，使之更符合美的原則，並且顯得更和諧、更精緻。

　　學習色彩設計的主要目的，是為了解決我們在生活中遇到的色彩設計問題。

　　色彩量化設計為我們提供了一套簡單、實用的色彩設計方法。我們在這裡介紹九種色彩設計「實戰秘笈」：戰術一：同色位、多色相法、戰術二：（高、低、中、高）色位、多色相法、戰術三：多色相、小區域法、戰術四：色彩組合加黑白灰設計法 、戰術五：少色相、多色位法 、戰術六：少色相、三角線性組合法 、戰術七：多色相小區域主輔點面積設計法、戰術八：區域色彩心理對應法、戰術九：色彩屬性綜合設計法。

　　由淺入深掌握以下色彩設計「實戰秘笈」並勤加練習的話，你就可以迅速修煉成色彩設計的「武林高手」。

1　實戰秘笈

戰術一:同色位、多色相法

　　在 BCDS 系統中,用同色位的顏色設計時,在色相中可以選擇多種色相設計方法。

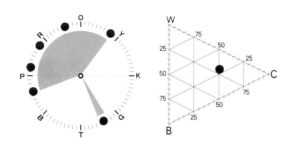

G60T40 b20w30	B40P60 b20w30	P80R20 b20w30	R40O60 b20w30	O20Y80 b20w30	P20R80 b20w30
0-166-137	113-127-182	168-102-158	217-110-81	220-169-67	195-99-114
75-0-54-0	54-39-0-0	28-65-0-0	5-65-70-0	8-30-85-0	14-70-39-0

1・色彩技術設計

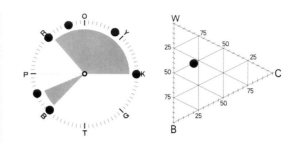

R40O60 b30w50	B50P50 b30w50	O20Y80 b30w50	K100 b30w50	R100 b30w50	B100 b30w50
189-146-131	134-149-173	181-165-122	143-174-129	175-138-139	117-157-172
18-39-42-0	42-28-16-0	22-26-54-0	36-14-54-0	24-42-33-0	48-20-22-0

1・色彩技術設計

2・配色設計

3・平面設計實例圖

2・配色設計

3・服裝設計實例圖

4・產品設計實例圖

4・建築設計實例圖

戰術二：(高、低、中、高)色位、多色相法
(之一)高明度、低彩度、多色相法
　　在 BCDS 系統中，選擇高明度低彩度色位，採用多色相設計方法。

(之二)低明度低彩度、多色相法
　　在 BCDS 系統中，選擇低明度低彩度色位，採用多色相設計方法。

R100 b05w85	Y100 b10w80	G100 b05w75	B100 b05w85	P100 b10w85	O100 b10w85
251-218-209	233-232-175	183-220-191	201-230-229	225-226-224	239-225-197
0-12-10-0	6-4-30-0	20-0-24-0	14-0-8-0	8-6-8-0	4-8-18-0

1．色彩技術設計

O20Y80 b80w10	P100 b70w10	R40O60 b60w10	K60G40 b70w20	B40P60 b80w15	O100 b60w10
77-59-46	71-33-77	116-57-43	72-79-49	41-31-66	119-73-45
80-85-100-0	85-100-57-0	57-90-100-0	80-70-100-0	100-100-70-0	54-80-100-0

1．色彩技術設計

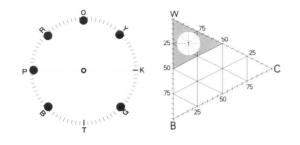

2．配色設計

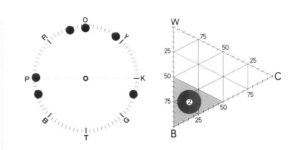

2．配色設計

3．服裝設計實例圖

3．平面設計實例圖

4．建築設計實例圖

4．產品設計實例圖

（之三）中明度中彩度、多色相法

　　在 BCDS 系統中，選擇中明度中彩度色位，採用多色相設計方法。

（之四）中明度高彩度、多色相法

　　在BCDS系統中，選擇中明度高彩度色位，採用多色相設計方法。

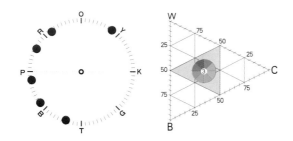

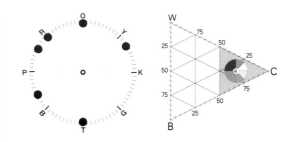

P40R60 b30w40	B20P80 b40w30	R80O20 b30w40	B80P20 b30w40	T60B40 b30w30	O20Y80 b40w30
166-118-136	112-106-149	177-104-98	100-143-173	3-154-158	157-129-62
28-54-28-0	57-54-14-0	22-65-57-0	57-26-16-0	75-10-36-0	33-45-90-0

1·色彩技術設計

B60P40 b20w20	R100 b05w30	P40R60 b20w20	O100 b25w05	T100 b20w20	Y60K40 b20w10
67-117-178	228-95-104	155-49-32	203-101-30	0-152-145	184-176-13
75-39-0-0	0-75-45-0	33-95-45-0	10-70-100-0	95-0-48-0	22-20-100-0

1·色彩技術設計

2·配色設計

3·服裝設計實例圖

2·配色設計

3·服裝設計實例圖

4·建築設計實例圖

4·平面設計實例圖

戰術三:多色相、小區域法

在 BCDS 系統中,採用多色相設計時,在顏色三角中選擇一小範圍,在此範圍內確定色位。

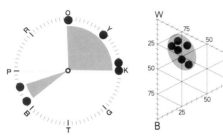

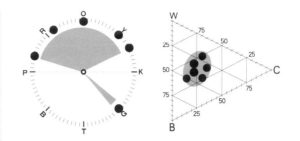

O100 b10w60	Y100 b20w50	K100 b10w70	B80P20 b20w60	Y20K80 b30w50	B40P60 b30w40
242-174-136	197-185-117	196-225-162	141-178-198	152-171-127	123-138-179
0-30-42-0	16-18-60-0	16-0-39-0	36-12-12-0	33-18-54-0	48-33-8-0

1・色彩技術設計

R80O20 b50w40	O100 b40w40	G100 b30w50	Y100 b20w50	Y60K40 b30w40	P60R40 b40w30
132-114-112	132-125-103	113-169-144	197-185-117	154-164-102	139-97-122
45-51-51-0	30-48-60-0	48-12-45-0	16-18-60-0	33-122-70-0	42-65-33-0

1・色彩技術設計

2・配色設計

3・服裝設計實例圖

2・配色設計

3・平面設計實例圖

4・建築設計實例圖

4・產品設計實例圖

戰術四：色彩組合加黑白灰設計法

在 BCDS 系統中，各種色彩屬性設計組合與白灰黑顏色做組合設計。

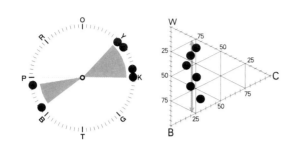

Y80K20 b10w65	Y100 b30w55	K100 b40w35	B80P20 b50w30	Y20K80 b20w60	P20R80 b60w10
236-240-159	170-166-120	121-148-108	82-112-134	168-196-142	42-27-89
5-0-40-0	26-24-57-0	48-26-65-0	70-45-33-0	26-8-48-0	100-100-36-0

1·色彩技術設計

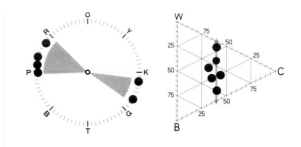

P50R500 b20w40	K40G60 b30w40	P20R80 b05w55	P80R20 b40w10	K80G20 b30w30	P100 b40w30
194-123-160	109-163-114	238-151-166	113-32-100	119-160-89	129-106-143
16-54-9-0	51-14-65-0	0-42-14-0	60-100-28-0	48-18-80-0	48-57-18-0

1·色彩技術設計

2·配色設計

3·平面設計實例圖

4·建築設計實例圖

2·配色設計

3·服裝設計實例圖

4·產品設計實例圖

戰術五：少色相、多色位法

在 BCDS 系統中，採用少量色相範圍設計時，可以採用多色位顏色。

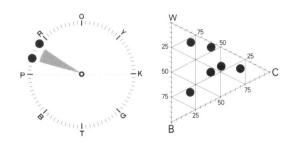

P20R80 b05w55	P60R40 b10w70	P20R80 b20w30	P60R40 b30w30	P20R80 b10w20	P60R40 b60w20
238-151-166	237-186-203	195-99-114	157-100-134	217-63-98	103-37-72
0-42-14-0	3-24-5-0	14-70-39-0	33-65-22-0	3-90-42-0	65-100-65-0

1．色彩技術設計

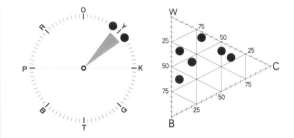

O20Y80 b10w40	Y80K20 b05w65	Y80K20 b30w60	O20Y80 b60w30	Y80K20 b10w30	O20Y80 b30w50
248-201-85	255-250-134	165-171-143	112-102-76	219-214-0	181-165-122
0-18-75-0	0-0-51-0	28-20-42-0	57-57-80-0	10-8-95-0	22-26-54-0

1．色彩技術設計

2．配色設計

3．服裝設計實例圖

2．配色設計

3．平面設計實例圖

4．產品設計實例圖

4．建築設計實例圖

戰術六：少色相，三角線性組合法

在 BCDS 系統中，在採用少量色相顏色設計時，應注意顏色在三角中的線性屬性和組合方法。

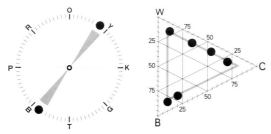

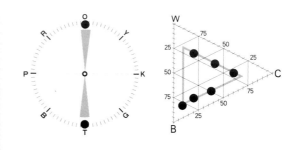

T20B80 b10w40	T20B80 b10w80	T20B80 b70w10	O20Y80 b10w20	O20Y80 b10w60	O20Y80 b80w10
33-175-197	189-224-217	31-54-70	246-187-0	245-209-130	77-59-46
65-0-18-0	18-0-12-0	100-85-75-0	0-24-100-0	0-14-51-0	80-85-100-0

1·色彩技術設計

O100 b20w60	O100 b70w10	T100 b20w20	O100 b20w40	O100 b50w10	T100 b80w10
202-187-139	102-63-45	0-152-145	231-140-102	139-84-43	39-41-42
14-18-45-0	65-85-100-0	95-0-48-0	2-48-60-0	42-75-100-0	100-95-100-0

1·色彩技術設計

2·配色設計

3·平面設計實例圖

2·配色設計

3·服裝設計實例圖

4·產品設計實例圖

4·建築設計實例圖

戰術七：多色相小區域主輔點面積設計法

在 BCDS 系統色相環中，選擇多種色相組合，在選擇的色相中取其中一種顏色作為主色，再選主色對面的顏色作為點綴色，其餘為輔助色，但在選擇多色相組合設計時，需採用色位小區域設計方法。

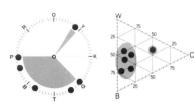

T20B80 b50w40	O20Y80 b20w30	P100 b40w50	G60T40 b70w25	B40P60 b60w20	G100 b40w40
100-124-133	220-169-67	142-143-155	72-78-76	55-62-100	94-141-122
0-39-39-0	8-30-85-0	39-33-26-0	80-70-75-0	90-80-42-0	60-26-54-0

1.色彩技術設計

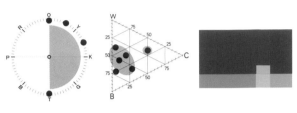

O100 b70w25	T100 b20w30	Y50K50 b50w40	O60Y40 b30w65	O100 b60w20	Y50K50 b40w40
92-75-58	0-167-156	119-128-108	170-169-150	119-73-45	134-149-107
70-75-90-0	75-0-42-0	51-39-60-0	26-22-36-0	54-80-100-0	42-28-65-0

1.色彩技術設計

2.配色設計

3.服裝設計實例圖

2.配色設計

3.平面設計實例圖

4.產品設計實例圖

4.建築設計實例圖

戰術八：區域色彩心理對應法

　　在 BCDS 系統三角色位中，將高明度低彩度 1 號區、低明度低彩度 2 號區、中明度中彩度 3 號區、中明度高彩度 4 號區、中明度低彩度 5 號區、高中明度中彩度 6 號區、中低明度中彩度 7 號區的 7 個色位區域與心理色彩名詞對應，進行色彩設計的方法。

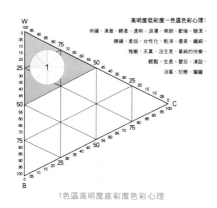

高明度低彩度一色區色彩心理：
明媚、清澈、輕柔、透明、浪漫、爽朗、歡愉、簡潔、
嬌弱、柔弱、女性化、乾淨、優美、纖細、
稚嫩、天真、沒主見、單純的快樂、
輕鬆、生長、嬰兒、清甜、
淡薄、初戀、朦朧

1色區高明度低彩度色彩心理

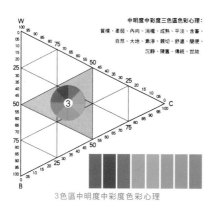

低明度低彩度二色區色彩心理：
沉著、高尚、幹練、深邃、傳統性、穩重、剛毅、幹練、
質樸、堅強、充實、理智、嚴肅、威嚴、男性化、
孤獨、壓力、沉默、封閉、控制力、
悲觀、陰鬱、高權、隱忍、
寂滅、危險、恐懼、窒息

2色區低明度低彩度色彩心理

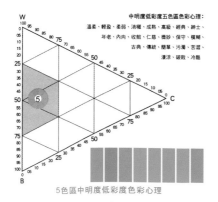

中明度中彩度三色區色彩心理：
質樸、柔弱、內向、消極、成熟、平淡、含蓄、
自然、大地、素淨、親切、舒適、簡便、
沉靜、陳舊、傳統、世故

3色區中明度中彩度色彩心理

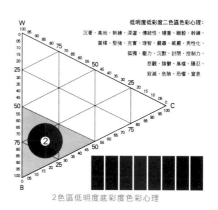

中明度高彩度四色區色彩心理：
豔麗、華美、生動、活躍、外向、發展、興奮、悅目、刺激、
自由、激情、鮮明、新穎、動感、健康、大方、熱鬧、
嘈雜、混亂、破壞、低級、開朗、歡快、美好、
新鮮、熱戀、熱情、樂觀、浮華、單純、
精力充沛、浮躁、棱角

4色區中明度高彩度色彩心理

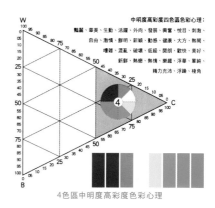

中明度低彩度五色區色彩心理：
溫柔、輕盈、柔弱、消極、成熟、高級、經典、紳士、
年老、內向、收斂、仁慈、微妙、保守、模糊、
古典、傳統、簡單、污濁、苦澀、
清涼、破敗、冷酷

5色區中明度低彩度色彩心理

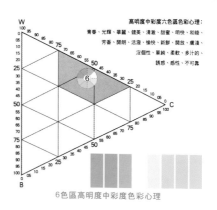

高明度中彩度六色區色彩心理：
青春、光輝、華麗、健美、清澈、甜蜜、明快、和睦、
芳香、開朗、活潑、愉快、新鮮、開放、膚淺、
沒個性、單純、柔軟、多汁的、
誘惑、感性、不可靠

6色區高明度中彩度色彩心理

第三章

實戰篇

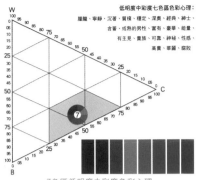

低明度中彩度七色區色彩心理：
朦朧、寧靜、沉著、質樸、穩定、深奧、經典、紳士、
含蓄、成熟的男性、富有、豪華、能量、
有主見、貴族、可靠、神祕、性感、
高貴、華麗、燦爛

7色區低明度中彩度色彩心理

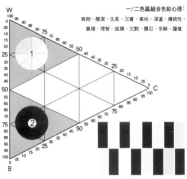

一/二色區組合色彩心理：
爽朗、簡潔、生長、沉著、高尚、深遠、傳統性、
質樸、理智、孤獨、沉默、隱忍、安靜、謹慎

1/2色區色彩心理

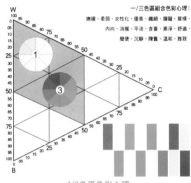

一/三色區組合色彩心理：
嫵媚、柔弱、女性化、優美、纖細、朦朧、質樸、
內向、消極、平淡、含蓄、素淨、舒適、
簡便、沉靜、陳舊、溫和、雅致

1/3色區色彩心理

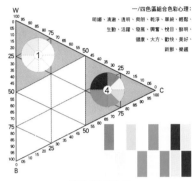

一/四色區組合色彩心理：
明媚、清澈、透明、爽朗、乾淨、單純、輕鬆、
生動、活躍、發展、興奮、悅目、鮮明、
健康、大方、歡快、美好、
新鮮、樂趣

1/4色區色彩心理

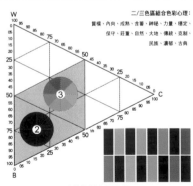

二/三色區組合色彩心理：
質樸、內向、成熟、含蓄、神祕、力量、穩定、
保守、莊重、自然、大地、傳統、克制、
民族、濃郁、古典

2/3色區色彩心理

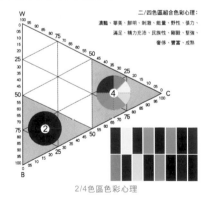

二/四色區組合色彩心理：
濃豔、華美、鮮明、刺激、能量、野性、張力、
滿足、精力充沛、民族性、剛毅、堅強、
奢侈、豐富、成熟

2/4色區色彩心理

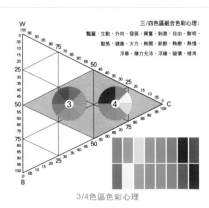

三/四色區組合色彩心理：
豔麗、生動、外向、發展、興奮、刺激、自由、鮮明、
動感、健康、大方、熱鬧、新鮮、熱戀、熱情、
浮華、精力充沛、浮躁、破壞、稜角

3/4色區色彩心理

1）中明度中彩度＋低明度低彩度區域組合設計（2+3區域）

2）中明度低彩度＋中明度高彩度區域組合設計（5+4區域）

心理名詞(2+3):
成熟、濃郁、自然、民族性

心理名詞(5+4):
中性、溫和、簡單、時尚

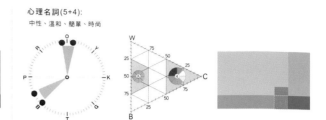

O100 b80w10	R100 b40w30	P100 b70w10	Y40K60 b40w30	T60B40 b80w10	O100 b30w30
100-124-133	150-91-95	71-33-77	129-144-85	36-48-44	192-119-72
75-95-100-0	36-70-57-0	85-100-57-0	45-30-80-0	100-90-100-0	16-57-80-0

1·色彩技術設計

B100 b30w60	R100 b05w25	O80Y20 b30w60	B100 b40w50	B60P40 b30w20
137-166-175	232-125-49	180-148-121	114-131-141	26-95-162
39-18-22-0	0-57-90-0	22-36-51-0	53-36-34-0	90-51-0-0

1·色彩技術設計

2·配色設計

3·服裝設計實例圖

4·平面設計實例圖

2·配色設計

3·服裝設計實例圖

4·產品設計實例圖

3）低明度低彩度＋中高明度中彩度區域組合設計（6+2區域）

心理名詞(6+2):
感性、誘惑、甜美

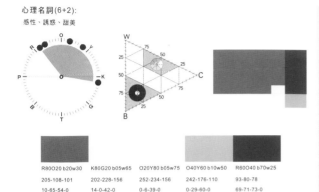

R80O20 b20w30	K80G20 b05w65	O20Y80 b05w75	O40Y60 b10w50	R60O40 b70w25
205-108-101	202-228-156	252-234-156	242-176-110	93-80-78
10-65-54-0	14-0-42-0	0-6-39-0	0-29-60-0	69-71-73-0

1‧色彩技術設計

2‧配色設計

3‧平面設計實例圖

4‧建築設計實例圖

4）高明度低彩度＋中低明度中彩度區域組合設計（7+1區域）

心理名詞(7+1):
沉著、溫和、親切、穩定

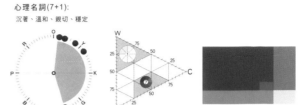

O80Y20 b60w10	O20Y80 b15w75	O60Y40 b30w10	Y80K20 b40w20	G40T60 b50w20
119-80-45	228-220-166	192-120-36	145-135-45	0-105-100
54-75-100-0	7-8-33-0	16-57-100-0	39-39-100-0	95-42-65-0

1‧色彩技術設計

2‧配色設計

3‧服裝設計實例圖

4‧平面設計實例圖

戰術九：色彩屬性綜合設計法

在 BCDS 系統中，根據設計需求將色彩的各種屬性進行任意組合，從而達到色彩設計的目的。

1) 區域色彩設計：

命題：
爽朗、明快、適度的戲劇感

設計方法：
多色相區域組合法 (7+1+4)

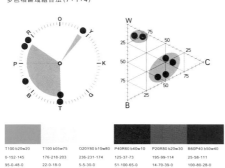

T100 b20w20	T100 b05w75	O20Y80 b10w80	P40R60 b40w10	P20R80 b20w30	B60P40 b50w40
0-152-145	176-218-203	236-231-174	125-37-73	195-99-114	25-58-111
95-0-48-0	22-0-18-0	5-5-30-0	51-100-65-0	14-70-39-0	100-80-28-0

1·色彩技術設計

2·配色設計

3·平面設計實例圖

4·建築設計實例圖

2) 色相色彩設計：

命題：
沉著、硬朗、幹練

設計方法：
色相刺激量135度

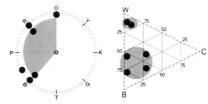

O100 b60w10	R100 b55w40	R100 b10w85	B60P40 b10w80	B100 b40w30	B100 b75w20
119-73-45	119-120-122	233-231-219	196-218-224	63-121-144	67-57-61
54-80-100-0	51-45-45-0	6-5-10-0	16-4-8-0	75-36-30-0	85-85-85-0

1·色彩技術設計

2·配色設計

3·服裝設計實例圖

4·建築設計實例圖

3）線性色彩設計：

命題：
穩重、雅致、氣質感

設計方法：
線性＋點規律組合
（彩度相同線＋中明中彩點）

B40P60 b70w20	O60Y40 b50w40	Y100 b20w30	O80Y20 b10w85	B20P80 b20w70	G60T40 b70w25
59-48-76	137-124-104	203-183-91	240-231-199	180-184-195	72-78-76
90-90-65-0	42-45-60-0	14-20-75-0	4-6-18-0	22-16-12-0	80-70-75-0

1·色彩技術設計

2·配色設計

3·服裝設計實例圖

4·產品設計實例圖

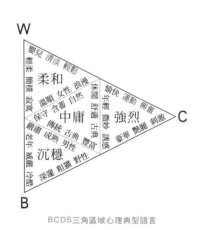

BCDS三角區域心理典型語言

2　L設計法

　　在 BCDS 系統的三角形中，利用顏色系統本身的調和原則，我們設計了七種「L 線形」色彩設計方法。

　　在使用「L 線形顏色設計法」時，不僅需要考慮顏色的色位、黑白度、彩度刺激量和色相（角度）刺激量，同時還要結合 BCDS 三角區域心理典型語言，進行有目的的色彩設計。在設計中可將 L 的線形按兩個或兩個以上的色相分別取色設計。

　　如何應用 L 設計法呢？首先在 L 法中需找出主色的位置，再選擇輔色的位置（輔助色可根據主題對應的刺激量在其他色相中選擇，）一般夾角處為主色位置，輔助色在 L 的兩條線上（可按照相同黑度、相同彩度、相同白度對應選擇）。L 設計法可採用兩個或兩個以上的 L 法進行顏色設計，但主要顏色之間的關係要協調。

　　下面是根據三種方式對「L 線形」設計法舉例說明：

　　1. 色位：在「L 形」色位設計中有 2 種黑度設計法，兩種彩度設計法，兩種白度設計法和相同區域設計法，共七種 L 線形顏色設計法。

　　2. 色條：色條是按照色相夾角 0°、45°、90°、135°、180° 進行色相刺激量設計。

　　3. 應用：將條形顏色應用於建築、服裝、工業、平面四個基本設計領域中。

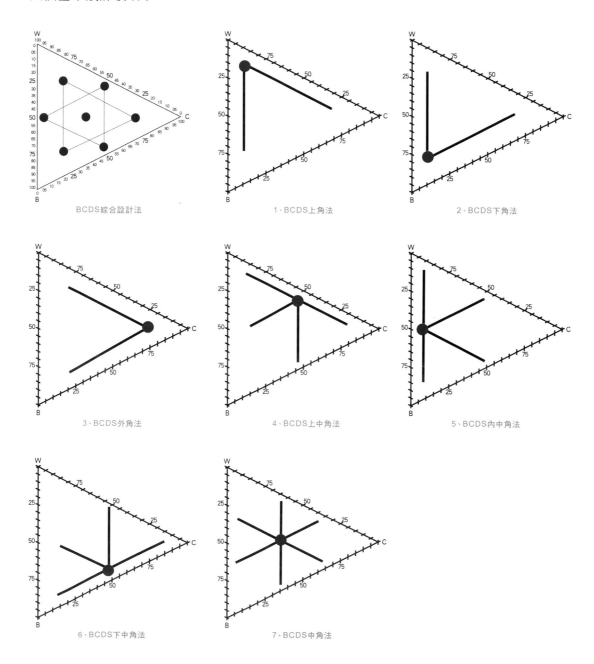

BCDS綜合設計法　　　　1、BCDS上角法　　　　2、BCDS下角法

3、BCDS外角法　　　　4、BCDS上中角法　　　　5、BCDS內中角法

6、BCDS下中角法　　　　7、BCDS中角法

2.1 上角法

以靠近 W 點的顏色為主色，輔助色和點綴色按照 L 線形，向彩度和黑度相同或相似方向選取。色彩特點為：柔和、雅致，帶有少許明朗（黑度方向）或沉穩（彩度方向）的傾向。

上角法180°：

P100 b10w80	K100 b10w80	P40R60 b10w80	R20O80 b30w60	R20O80 b10w60	P40R60 b65w30
221-217-224	209-231-188	237-208-211	180-158-144	241-168-139	112-102-108
9-9-5-0	12-0-26-0	4-14-8-0	22-30-36-0	0-33-39-0	57-57-51-0

1‧色彩技術設計

2‧配色設計

3‧服裝設計實例圖

4‧建築設計實例圖

上角法135°：

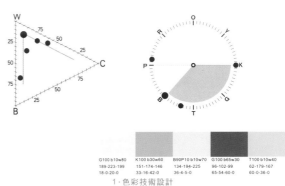

G100 b10w80	K100 b30w60	B90P10 b10w70	G100 b65w30	T100 b10w40
189-223-199	151-174-146	134-194-225	96-102-99	62-179-167
18-0-20-0	33-16-42-0	36-4-5-0	65-54-60-0	60-0-36-0

1‧色彩技術設計

2‧配色設計

3‧平面設計實例圖

4‧產品設計實例圖

2.2　下角法

　　以靠近 B 點的顏色為主色，輔助色和點綴色按照 L 線形，向彩度和白度相同或相似方向選取。色彩特點為：堅硬、傳統，同時有些野性（白度方向）或保守（彩度方向）的傾向。

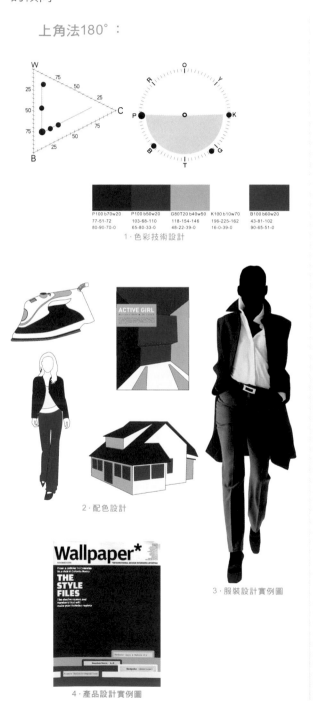

上角法180°：

1 · 色彩技術設計

2 · 配色設計

3 · 服裝設計實例圖

4 · 產品設計實例圖

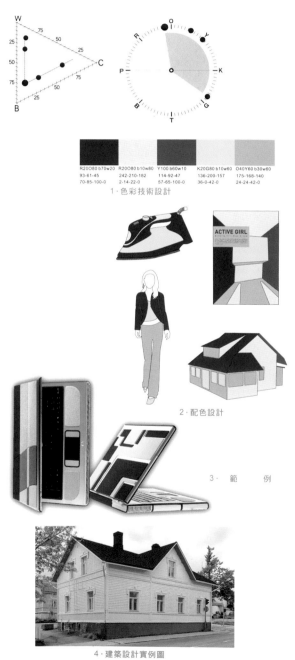

下角法135°：

1 · 色彩技術設計

2 · 配色設計

3 · 範　　例

4 · 建築設計實例圖

2.3　外角法

以靠近 C 點的顏色為主色，輔助色和點綴色按照 L 線形，向黑度和白度相同或相似方向選取。色彩特點為：大膽、強烈，有少許明朗（黑度方向）或濃郁（白度方向）的傾向。

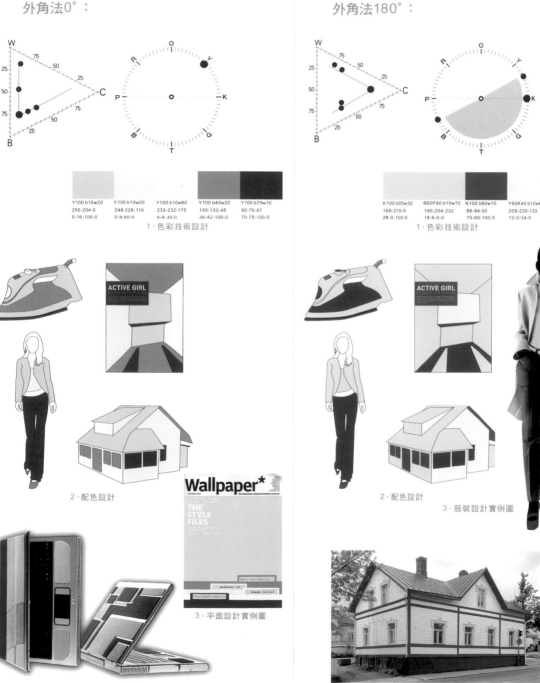

外角法0°：

1·色彩技術設計

Y100 b10w20	Y100 b10w50	Y100 b10w80	Y100 b40w20	Y100 b70w10
250-204-0	248-226-116	233-232-175	150-132-45	92-75-47
0-16-100-0	0-8-60-0	0-4-30-0	36-42-100-0	70-75-100-0

2·配色設計

3·平面設計實例圖

4·產品設計實例圖

外角法180°：

1·色彩技術設計

K100 b05w30	B60P40 b10w70	K100 b60w10	Y60K40 b10w60	B60P40 b50w20
169-210-9	190-204-232	88-94-50	209-230-133	70-84-127
28-0-100-0	18-9-0-0	70-60-100-0	12-0-54-0	80-65-24-0

2·配色設計

3·服裝設計實例圖

4·建築設計實例圖

2.4　上中角法

　　以六區的顏色為主色，輔助色和點綴色分別向黑度、白度和彩度相同或相似方向選取。色彩特點為：明朗、輕快，帶有些許悠閒（白度方向）、清淡（黑度方向）或大方（彩度方向）的傾向。在選擇顏色時應根據具體的設計需求來取捨。

上中角法135°：　　　　　　　　　　　　　　　上中角法45°：

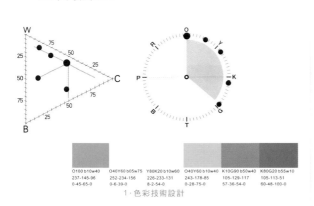

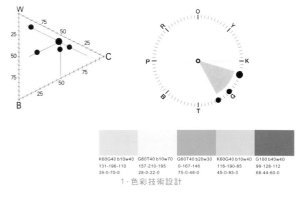

O100 b10w40	O40Y60 b05w75	Y80K20 b10w60	O40Y60 b10w40	K10G90 b50w40	K80G20 b55w10
237-145-96	252-234-156	226-233-131	243-178-85	105-129-117	105-113-51
0-45-65-0	0-6-39-0	8-2-54-0	0-28-75-0	57-36-54-0	60-48-100-0

1 · 色彩技術設計

K60G40 b10w40	G60T40 b10w70	G60T40 b20w30	K60G40 b10w40	G100 b40w40
131-196-110	157-210-195	0-167-146	116-190-85	99-128-112
39-0-70-0	28-0-22-0	75-0-48-0	45-0-85-0	68-44-60-0

1 · 色彩技術設計

2 · 配色設計

3 · 服裝設計實例圖

2 · 配色設計

3 · 平面設計實例圖

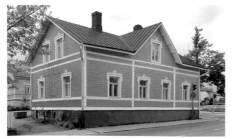

4 · 建築設計實例圖

4 · 產品設計實例圖

2.5　內中角法

　　以五區的顏色為主色，輔助色和點綴色分別向黑度、白度和彩度相同或相似方向選取。色彩特點為：傳統、保守 帶有一些雅致（白度方向）古典（黑度方向）或簡樸、深沉（彩度方向）的傾向。在選擇顏色時應根據具體的設計需求來取捨。

內中角法90°：

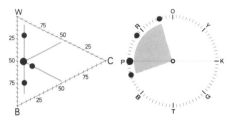

P100 b40w50	P20R80 b20w70	R40O60 b20w70	B20P80 b20w70	R40P60 b40w40	P100 b70w20
142-143-155	206-160-169	207-181-166	174-190-205	113-91-78	77-51-72
39-33-26-0	12-33-18-0	12-22-28-0	24-12-10-0	57-65-75-0	80-90-70-0

1．色彩技術設計

2．配色設計

3．平面設計實例圖

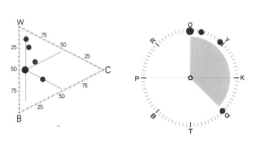

內中角法135°：

O100 b40w50	G100 b20w70	O10Y90 b30w50	O10Y90 b10w80	O70Y30 b40w30
161-143-128	160-200-178	181-165-122	236-231-174	161-108-79
30-36-45-0	28-5-28-0	22-26-54-0	5-5-30-0	30-60-75-0

1．色彩技術設計

2．配色設計

3．服裝設計實例圖

4．建築設計實例圖

4．產品設計實例圖

2.6　下中角法

　　以七區的顏色為主色，輔助色和點綴色分別向黑度、白度和彩度相同或相似方向選取。色彩特點為：古典、男性，帶有一些力量（白度方向）、保守（黑度方向）或大方（彩度方向）的傾向。在選擇顏色時應根據具體的設計需求來取捨。

下中角法45°：

下中角法135°：

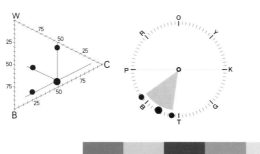

T40B60 b40w10	B80P20 b10w40	T80B20 b70w10	B80P20 b40w40	T80B20 b10w50
0-108-125	86-173-225	32-54-61	104-133-153	90-187-203
100-36-45-0	54-7-0-0	100-85-85-0	57-33-26-0	51-0-16-0

1．色彩技術設計

G100 b40w10	Y30K70 b10w40	T70B30 b70w10	K100 b35w05	T70B30 b30w10
0-109-56	185-218-97	31-54-70	113-135-50	0-119-146
100-36-100-0	20-0-75-0	100-85-75-0	54-33-100-0	100-26-33-0

1．色彩技術設計

2．配色設計

3．平面設計實例圖

4．產品設計實例圖

2．配色設計

3．服裝設計實例圖

4．建築設計實例圖

第三章

實戰篇

2.7 中角法

以三區的顏色為主色，輔助色和點綴色分別向黑度、白度和彩度相同或相似方向選取。色彩特點為：中庸 平和，帶有一些典雅大方（白度方向）柔和（黑度方向）或成熟（彩度方向）的傾向。在選擇顏色時應根據具體的設計需求來取捨。

中角法45°：

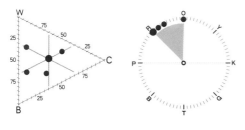

R100 b30w30	R60O40 b30w60	R80O20 b60w30	R60O40 b20w30	O100 b50w20
173-96-101	180-162-142	113-91-89	215-110-94	139-90-44
24-70-51-0	22-28-39-0	57-65-65-0	6-65-60-0	42-70-100-0

1．色彩技術設計

中角法45°：

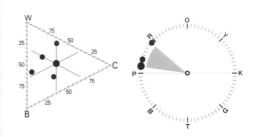

P80R20 b30w30	P60R40 b05w65	P10R90 b55w40	P10R90 b30w50	P80R20 b50w20
152-99-146	244-175-203	112-99-99	175-138-146	103-53-93
36-65-10-0	0-30-0-0	65-63-59-0	24-42-28-0	65-90-45-0

1．色彩技術設計

2．配色設計

3．服裝設計實例圖

4．產品設計實例圖

2．配色設計

3．平面設計實例圖

4．建築設計實例圖

附錄　商用色彩設計系統用圖

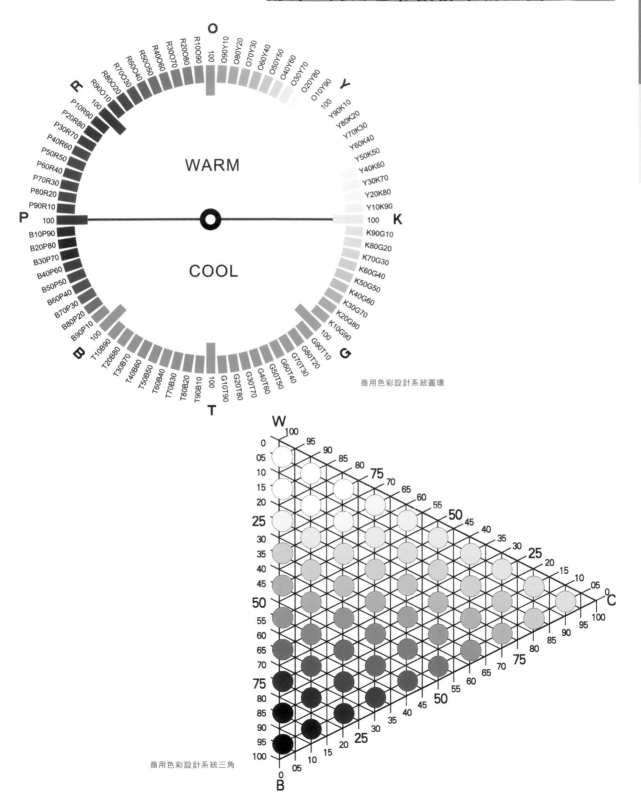

商用色彩設計系統圓環

商用色彩設計系統三角

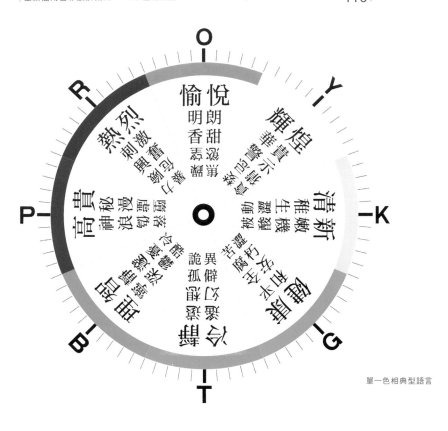

單一色相典型語言

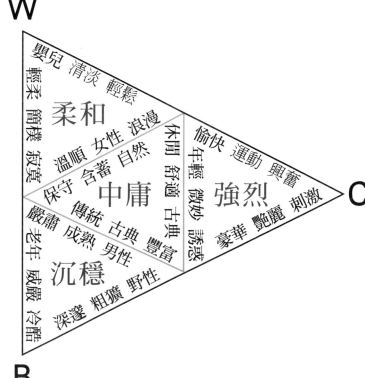

區域典型語言

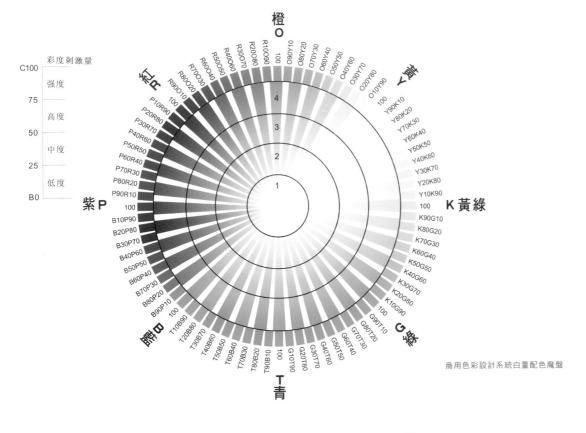

商用色彩設計系統白量配色魔盤

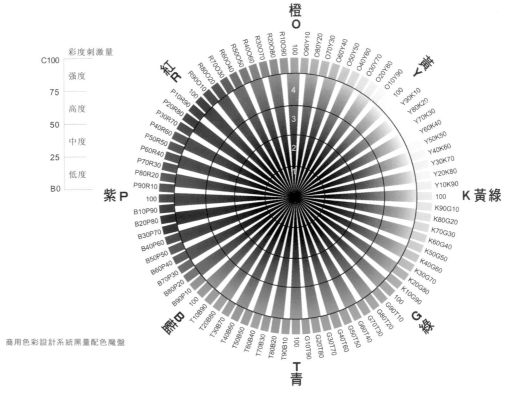

商用色彩設計系統黑量配色魔盤

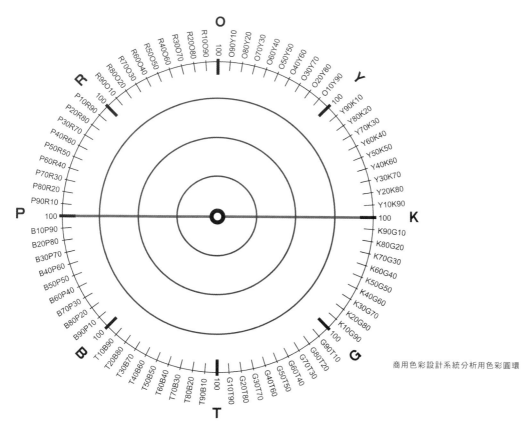

商用色彩設計系統分析用色彩圓環

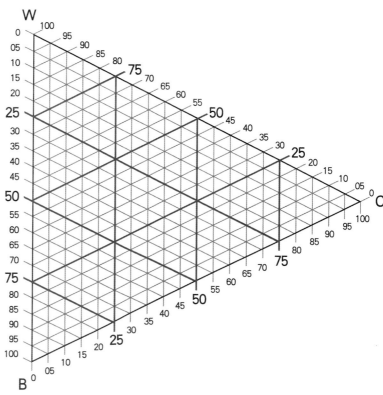

商用色彩設計系統分析用色彩三角

附
錄

　　國際商用色彩設計學會（INTERNATIONAL BUSINESS COLOUR DESIGN SOCIETY 簡稱：IBCDS）是全世界唯一集色彩設計、研究和教育為一體的國際化專業權威機構。IBCDS 總部設在美國，目前由全球 20 多個國家和地區從事色彩教育、光學研究、心理研究的資深學者和從事色彩設計和應用服務的 40 多名業界專家組成。

　　IBCDS 是由世界各國致力於色彩研究、設計、教育的專業人士自發性組織而成，並依法成立的具有學術性、教育性和公益性的法人社會團體，旨在吸收全球有志於色彩設計服務、教育培訓、研究開發、資訊交流的專業人士，促進國際色彩專家及設計師之間的合作與交流，開展國際化色彩設計教育和色彩設計、服務與技能培訓，並提供一個與色彩從業人員進行學術交流與合作的平台。

　　為了更有效發揮 IBCDS 在國際的影響力，以及在色彩教育、技術、產品、市場等方面的優勢，IBCDS 總部決定在中國大陸設立分部。

　　本分部嚴格遵守學會宗旨，協助 IBCDS 在中國大陸地區的各項相關活動，申請並籌備 IBCDS 中國大陸分會的建設，組織籌建 IBCDS 在中國大陸各行業的分會。

商用色彩設計知識總匯

1. 什麼是顏色量化設計

什麼是量化色彩設計（Quantification design）？

顏色設計是用物理形態（組合）來表現，顏色物理形態則是按「定量」顏色屬性關係來表現，而定量顏色屬性包括有：彩度、明度（黑度、白度）、色相（色貌、冷色、暖色）、面積、光澤、發射光和反射光量等。

2. 色彩設計屬於哲學範疇

為什麼說色彩設計屬於哲學範疇呢？正確而言，色彩設計的評價並沒有絕對的標準，我們應該以辨證的方式看待這個問題。色彩設計沒有絕對的正確和錯誤，只有色彩組合搭配的調和或不調和，以及色彩設計是否滿足人們某種個性和共性的心理需求。

3. 靠感覺進行色彩設計有諸多弊端

1）感覺色彩設計無法準確表達設計者的思想

2）感覺色彩不能傳承

3）感覺色彩不能做到資訊無損傳遞

4）感覺色彩缺乏科學教育方法

5）感覺色彩沒有參照對比物

6）感覺色彩不能複製色彩風格

7）感覺色彩不能連續有目的創造

感覺色彩主要問題是沒有將顏色「量化」。

4. 用色者多，知色者少

根據語言構造、語法意義的主要表達方式，可以將全世界語言分為若干類型；色彩也可以說是人類描繪世界的另一種「語言」。也就是說，色彩的語言包括有「紅、橙、黃、綠、青、藍、紫、黑、白」，瞭解這幾個顏色其實還算簡單，但是想要組合這幾個顏色可就不簡單了。

「紅加橙、黃加綠」究竟是對還是錯嗎？其實色彩組合並不是對和錯的簡單抉擇，所以說用色者多，但是知色者卻很少。

5. 擁有正常的視覺就能掌握色彩

學習和掌握色彩這門科學需要具備一個基本條件，那就是我們要有

一個光學反應正常的生理系統——眼睛。可是,你知道什麼是正常視覺系統嗎?不正常視覺和正常視覺又有什麼區別呢?

紅色盲 (Protanopia):缺 P 錐狀細胞,看紅色變暗。

綠色盲 (Deuteranopia):缺 Y 錐狀細胞。

藍黃色盲 (Tritanopia): 缺 B 錐狀細胞,保持一般明暗色感。

錐狀細胞單色型色覺 (Cone monochromatism): 缺 Y 及 B 錐狀細胞或具三錐狀細胞,但無色差訊息。

桿狀細胞單色型色覺 (Rod monochromatism):缺三錐狀細胞。

紅色弱 (Protanomaly):P 錐狀細胞感色區位移偏向 Y 錐狀細胞區。

綠色弱 (Duteranomaly):Y 錐狀細胞感色區位移偏向 P 錐狀細胞區。

藍黃色弱 (Tritanomaly):B 錐狀細胞感色區位移偏向 Y 錐狀細胞區。

假性視覺 (colour pseudo-stereopsis):是因為瞳孔未位於光學軸中心及視色之像差所造成——原本與人眼等距之紅色與藍色,變成紅色看起來比藍色遠或比較近。

只要我們擁有正常視覺,學習色彩就不再是困難的事。

6. 色彩觀

世界觀是一個人對整個世界的基本看法,是人類控制自身行為和舉止的指標。談到人類的藝術創作和色彩設計,尤其是色彩教育一定要有一個定向標,那就是「色彩觀」—— 用色彩視覺去觀察、用色彩思維去思考、用色彩屬性去創造。

7. 學習色彩

「讀萬卷書,行萬里路」。這是古人教育後人如何「學習借鑑和體驗實踐」的道理。學習色彩除了讓我們掌握色彩屬性和基本知識以外,其最主要的目的是教會我們以正確的「色彩觀」,學習古今中外名師大家與各種流派的色彩設計和創作。

8. 顏色系統分類

說到色彩空間的性質和屬性,我們可以用比較簡單的方法來區別和解釋。以色彩空間中光譜色相環的排列為例,以物理量顏色系統為準則,色相環是以近似光波的波長來設計各色相屬性間的距離,追求色彩空間的相對均勻性。而心理顏色系統的色相環是按照人類視覺心理習慣,而非以波長設計色相屬性間的距離,因此採用了與基本色相似的等距離排

列方法。目前國際上有三大顏色系統，亦即以 Munsell 為代表的物理量色彩系統、以 NCS 為代表的心理量色彩系統、以 BCDS 為代表的顏色設計系統。

9. 商用色彩研究三大領域

商用色彩研究是以「三維空間」為對象，並不完全侷限在某一個科學領域，必須透過對「顏色自然科學、色彩人文科學」和「色彩社會科學」的學習和研究，才能完成商用色彩的教育過程。「色彩」的應用和發展與自然科學、人文科學、社會科學是分不開的，因此商用色彩的研究範圍包括了「自然科學、人文科學、社會科學」三大研究領域。

10. 商用色彩研究三大領域

商用色彩研究三大領域是在「自然科學、人文科學、社會科學」三大研究基礎上更細化研究，它標榜「以人為本」，根據科學研究、物理研究、生理研究、心理研究來深入探討人、物質和感受之間的關係。

11. 色彩設計的研究目標是什麼

色彩設計研究的目標是：心理色彩與物理顏色組合的「因果」關係，亦即心理色彩感受的原因與物理顏色組合之間的關係。

12. 心理色彩和物理顏色

什麼是心理色彩：當光線進入瞳孔並成像於視網膜之後，我們所看到的事物就不再是物理現象了，而是生理和心理過程。簡單的說，物體被我們視覺觀察後的一切影響和映像均是心理色彩。物理顏色就是在進入視覺前的物理性質的光學顯現。

13. 心理色彩量化和定位

把主觀的顏色感覺和客觀的物理現象聯繫起來，這就是高度準確的定量科學——色度學，而心理色彩因為是抽象的、是相對的、是有條件的生理刺激反應，沒有絕對的個性化答案，只有相對的共性化答案。若要把色彩心理刺激和感受用共性的答案定量和定位記錄，需要做大量的不同條件、不同對象、不同文化背景、不同教育基礎的心理和生理刺激試驗，唯有如此才能做到心理刺激和感受的共性最大化，所以說心理色彩的量化和定位是當今色彩研究的主要課題。

14. 顏色設計-外形肌理-心理刺激-商用價值

我們在色彩服務過程中經常聽到設計師説：「在設計產品時，我從未碰到色彩方面的問題」。是真的沒有問題嗎？其實不然，是客戶沒有對他提出具體的色彩設計的要求，當客戶提出以下的問題：「為什麼要選擇這種色彩？」「這樣的色彩設計和產品之間有什麼關係？」「這種設計能否帶來理想的購買力？」這時候他的色彩設計就出現問題了。想要把成功的顏色設計從偶然變成必然，就必須瞭解和掌握「顏色設計 - 外形肌理 - 心理刺激 - 商用價值」的設計原則。

15. 掌控色彩的能力

目前色彩設計師是一個專業而不是一個行業，想在色彩設計上有所作為的色彩設計師，需要特殊的色彩教育和專業訓練，這些教育和訓練是色彩設計師提高色彩掌握能力的必備功課。我們把能力教育分為七個部分：認知色彩的能力（物理色彩和心理色彩）、辨別顏色的能力（色貌特徵和性質）、準確表達色彩的能力（色彩語言和系統掌握）、準確表現顏色的能力（顏色管理與控制）、辨別色差的能力（視覺訓練）、記憶色彩的能力（科學顏色系統和條件）、顏色心理刺激量的掌握能力（顏色特性和原則）。

16. 感覺-修養-記憶-訓練

很多藝術家和設計師在描述自己成功的過程時，通常自認完全是憑靠自己至高無上的「大腦的感覺」。「感覺」是我們整體內涵的表現，優秀的素質是以我們牢固的記憶為基礎，牢固的記憶需要大量有規律、有方法的強化訓練才能形成，所以説「感覺」並不是「天才」固有的素質，是靠我們長期的嚴格訓練才能達到的，這也才符合科學實踐過程的邏輯。

17. 色彩製造消費

色彩設計提升購買需求的要素為：思想共鳴——思維震盪——產生聯想——興趣聯想——佔有慾望。

第一要素：調和的色彩設計 + 流行造型 + 產品功能統一性 + 流行顏色設計 + 顏色成本。

第二要素：在符合第一要素要求的前提下，設計創造出不同顏色刺激量、可多重選擇的配色設計。

色彩設計優良的產品：產品色彩原創設計必須豐富且調和，同時還

要具備符合邏輯的配色設計。

　　1）出現色彩量化對比：產品設計本身色彩屬性的量化對比。

　　2）產生心理刺激反應：不同的觀察者對產品產生的不同的視覺、記憶刺激和反應。

　　3）產生條件聯想：透過視覺刺激和記憶產生的敏感、興奮、喜歡、再度嚮往、留戀等各種綜合情景聯想。

　　4）佔有慾望：當色彩外觀刺激轉換為某種情緒的比例增加時，就會喚起我們對產品的短暫情緒親近和擁有慾望。

　　5）產生消費：佔有慾意識轉換成為消費。

18. 顏色設計追求的目標

　　顏色設計追求的是色彩的調和，力求色彩關係的多樣統一，內涵與外延色彩統一，這樣才能更創造出符合現代社會需求的產品，提供更多的選擇和消費的機會，從而推動人類精神文化的傳承。古代堯帝推崇「和諧統一」的管理之道，雖然這是治國之道，此「和諧」非彼「調和」，但最後的目的卻是相同的。

19. 商用色彩基礎教育

　　「把色彩原則強化訓練轉換為應用習慣」，也就是說在瞭解和掌握自然色彩屬性和心理色彩屬性的基礎上，有方法、有目標、週而復始地進行長期強化記憶訓練，透過這種訓練將訓練內容轉換成新的色彩思維習慣和行為指南。

20. 用材料做設計，用顏色做設計

　　在社會經濟高速發展的今天，設計已經成為現代社會的主角：進步需要設計，發展需要設計，文化傳播需要設計，環境和產品也需要設計。在產品設計的專業領域中既可以用材料做設計，也可以用顏色做設計，這是社會經濟和物質文明發展的指標。在社會分工未細化的過去，創作原料匱乏，當時的設計只是以現有材料為設計主題，滿足基本的生活需求。而今社會分工細化，創作素材豐富多彩，因此表現心理的個性需求成為設計師的首要目的，用色彩豐富的材料來構造自己的思想、表達自己的心情成為現代設計師的追求目標，而顏色設計就是設計師表現個性的重要手段之一。

21. 藝術和設計區別

藝術是完全個性化的個人創作行為，是純感性的創作過程；而設計是有附加條件（設計思想、流行元素、市場需求、製造成本、功能實現、環境因素）、有目的的邏輯性創作過程，是感性加理性的創作過程。

22. 技能

「技」是技術和方法，「能」是能力和應用。技能是對一個人的方法和應用水平的考核。

23. 色彩和顏色

什麼是色彩：色彩是對事物的心理描述。什麼是顏色：顏色是對物質的物理表現。

24. 藝術和設計

藝術是完全個性化的創造，是感性的，是以主觀意識表現為目的的行為。設計是有條件的邏輯性創作和實踐活動，是以商業為目的感性 + 理性創造，藝術在設計中的運用，是為達到商業營銷的表現方法和手段，而不是目的。

25. 形態與色彩

從接受教育的發育期和成熟期開始，人類的視覺器官一向都處於被動接受形態教育，也就是一直都是在強化桿體視覺細胞的刺激活動（桿體視覺細胞控制視覺亮度「黑白」的認知）我們的漢字學習就是最典型的形態刺激訓練（橫平豎直）；而忽視了「顏色」錐體視覺細胞的刺激訓練（錐體視覺細胞控制視覺顏色「紅黃、藍綠」的認知），所以很多設計師對形態的認知高於色彩，色彩設計水準受限也就情有可原，因為在他們視覺中「只能看到形態，而看不到顏色」。

26. 顏色設計刺激量

什麼是刺激量（quantity of stimulus）？

醫學對「刺激量」的解讀是：能在生物體內引起或誘導特異的生活活動或使活動增強的外部作用因素。

BCDS 對「刺激量」的解讀是：色彩刺激量是在商用色彩設計系統的顏色空間中，將顏色之間的「色彩屬性」用等級的方法固定地表現出來，並找出與共性心理表現相吻合的位置和角度。

本書由中國青年出版社授權台灣北星圖書事業股份有限公司出版

國家圖書館出版品預行編目資料

全新商用色彩設計指南：色彩量化設計/領先空間
商用色彩研究中心作. ——初版. ——台北縣永
和市：北星圖書, 2009.03
面； 公分
ISBN 978-986-84905-7-4 （平裝）
1. 色彩學 2. 色彩心理學
963 98004185

全新商用色彩設計指南：色彩量化設計

發　　　行	北星圖書事業股份有限公司	
發 行 人	陳偉祥	
發 行 所	台北縣永和市中正路458號B1	
電　　　話	886_2_29229000	
傳　　　真	886_2_29229041	
網　　　址	www.nsbooks.com.tw	
E ＿ m a i l	nsbook@nsbooks.com.tw	
郵 政 劃 撥	50042987	
戶　　　名	北星文化事業有限公司	
開　　　本	190x245mm	
版　　　次	2009年3月初版	
印　　　次	2009年3月初版	
書　　　號	ISBN 978-986-84905-7-4	
定　　　價	新台幣350元　（缺頁或破損的書，請寄回更換）	